大佛

WITH OR WITHOUT GREAT BUDDA

有抑無

劉振祥 ＋ 黃信堯

LIU CHEN HSIANG

HUANG HSIN YAO

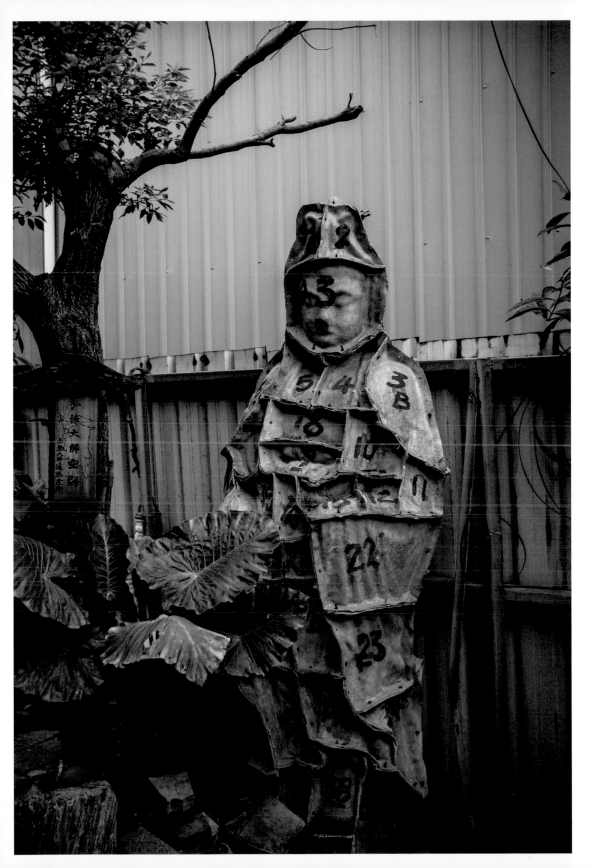

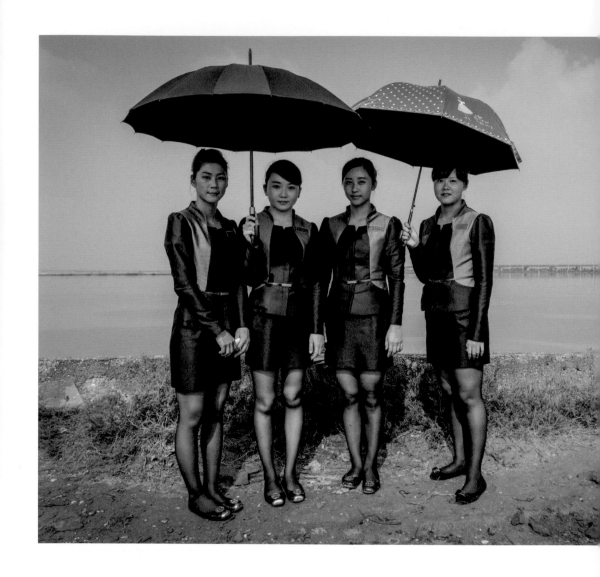

序

鍾孟宏

事情大概是發生在三年前,那時候很不幸地做了第51屆金馬獎評審,一個月的評審期間看了無數的片子,其中兩支短片讓我覺得印象深刻,之一就是《大佛》。

記得在看這部片子的時候,不到三十分鐘的電影,我大概笑了快五十分鐘,我不知道多出來的二十分鐘我到底在笑什麼,可能就是不知不覺掛著笑容,一直在想影片裡面的東西。很遺憾的,《大佛》並沒有得到那一屆的最佳短片,不過老實說,我個人也沒有投它,其實最主要的是它的製作真的是有一些問題,相較於另外一支片子,兩支片子的完成度實在差太多了。

金馬獎結束後,我找了啊堯,問他有沒有意思把它變成長片,眼前的他似乎愣了一下,沒多久他緩緩告訴我,他因為拍這個片子,負債將近一百萬。

我是一個沒有同情心的人,我不會因為他負債而可憐他,拍電影不就是這個樣子嗎,負債也不是只有你一個人而已,更何況,也沒人用槍抵著你的頭,叫你去借錢拍電影。

因為金馬獎的關係,我認識了黃信堯,而且也就是這樣,我才慢慢覺得臺灣電影到底發生了什麼事,為什麼讓一個那麼有才華、而且已經年過中年的人,每天還在為了錢奔波,更重要的,奔波了那麼久,他褲子裡依然也沒半毛錢,雖然每年有那麼多臺灣電影出來,但是他永遠不知道機會在哪裡。我一直深信只要他認真拍的話,他絕對可以超越現階段百分之九十的電影從業者,包含我自己。

《大佛普拉斯》有一種說不出來的酸味,它的酸味是屬於啊堯特有的,這個酸是因為他曾經在底層過,也是他曾經立志往人生的高處爬時,不斷地遇到挫折而產生的,但是他的酸,是會讓你疼惜,絕對不是一般酸民的窮酸。

他藉由菜脯和肚財這兩個人，來呈現人生很多無奈，他們除了調侃別人，也會互相調侃。其實這兩個人的個性，在你認識啊堯以後，你會發現這就是他自己，他常常飛來一句無厘頭的話，你總是要愣了老半天，才能了解背後的意思。

當初我跟他說，其實菜脯跟肚財有點像是以前美國MTV台的卡通人物瘙四與大頭蛋，這兩個人每次在電台裡面，對著螢幕上播放的ＭＴＶ指三道四的；我不知道他有沒有想過這個東西，但這個想法在我第一次看片的時候，就在我的心裡盤旋。當然讓我驚奇的一個想法，就是葉女士從賓士車頭爬起來，我記得當下看到的時候，想起日本電影裡貞子的經典畫面，那時笑到都快要掉下椅子去了，雖然有一些想法上的類似，但他把這些東西扭轉成一個當代臺灣的縮影，而且他把矛頭削得更利，戳向一些不入流的政客及虛偽的人。

常常有些人會覺得這是一個非常哀傷的電影，但是我不這麼認為；政治的污濁、老百姓的痛苦，這不是大家老早就知道的嗎？為什麼感覺大家都忘了，好像要藉由觀看這部電影才會得到共鳴的樣子。

一部電影要表達出對社會現象的嘲諷或疼惜，我覺得重點不只如此，如何用一個不老舊的方式來表達，那才是最重要的。

我們常在講這個電影有多好，往往是在傳統的思維來看一個東西。啊堯他已經跳出來了，他用一種矛盾、衝突的東西，去反擊那些傳統電影的思維，你有聽過一個導演在電影裡面碎碎念，講那麼多旁白的嗎？你應該也沒有聽過導演在電影裡面消遣監製，或是把工作人員的名字拿出來說的吧？

當他不想用過去的方式來做電影的時候，其實我們就應該讓他好好前進，不是只拉住他的尾巴，拖住他而已。

啊堯做了一件事情，就是他用冷嘲熱諷酸出了一些道理，其實不管任何文學或電影，不就是這樣子嗎？格雷安葛林、馮內果、雷蒙錢德勒，他們用犀利的筆觸，除了酸死了他們討厭的人外，也講出了一些道理，而不是像一些一事無成的人，只是用酸別人來掩飾自己的窘境。

很意外的，三年前的兩支短片導演，在今年的54屆金馬獎最佳影片又遇上了，三年前我把票給了另外一個短片，不管三年後的今天誰得獎，我很高興啊堯做出了一個作品，那是我心目中最理想電影的樣貌。

這本書的出版，彌補了《大佛普拉斯》電影在有限時間內說不完的東西，劉振祥用攝影來告訴了我們臺灣這個土地上活著的人們，不管是悲哀的、痛苦的、歡愉的，他的鏡頭抓下了身處於我們周邊的芸芸眾生。

劉振祥的好，已經不用我再嘮嘮叨叨了，十年來我所拍的每一部電影都會找他來負責劇照，就是一個最好的證明。

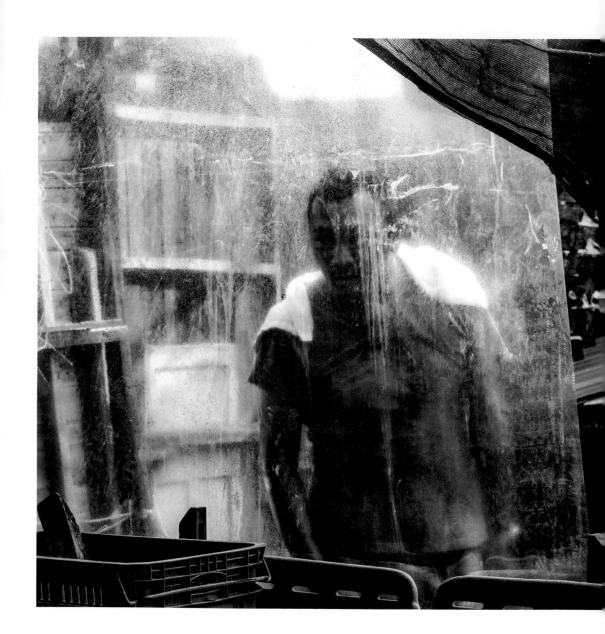

荒謬的走拍

黃信堯

2012年、2013年時，好像參與社會運動的人突然變多了；當時我還有在玩臉書，會看到很多人在網路上參與社會運動的討論，有一些批評的聲音說：「為什麼這麼多人不願意挺身而出，來改變這些不公不義的事？」

當時我就思考著：「為什麼這些人不去參與？」

年輕時，我也常跟著一些有志之士流連街頭，懷抱著登高一呼的激情，但後來卻很少參與所謂的社運活動。為什麼會有這個變化，真正的原因我也不是很清楚，有可能自己對這世界愈來愈冷淡了，也有可能和後來轉拍紀錄片有關。在從事紀錄片後，我開始慢慢去觀察村裡的人，想到以前臺北的街頭運動，很多都是一卡車一卡車把這些人運上去的；老實說，他們的生活哪有什麼抗爭的意識，都是拿著旗子跟著人家走，結束完領個便當，再坐著遊覽車回去，完成臺北一日遊。

會參與社會運動的人，大多數應該是受過比較好的教育、有自我意識的，很清楚要說什麼主題，才會得到迴響。我們村裡那些鄉下人，要把話說清楚都很難了，更不用談一些複雜的想法跟理念；還有那些要求溫飽都有困難、連明天在哪裡都不知道的人，他們又怎麼可能會想到子孫的未來，或是說我們常講的，臺灣人的未來。當時的我也很少想到自己的未來。記得電影剛開始的時候，監製建議我，要不要加一句「褲底無半先」，全句是「我是始終如一、褲底無半先的阿堯」；後來還是拿掉了那句「褲底無半先」。

不過說真的，社會運動到底是什麼？社會當然要有運動，但是不是像開運動會一樣，開完之後大家就回去休息睡覺了；後來我想拍電影了，就在思考這件事情。

其實最主要的念頭，就是心裡的不滿。

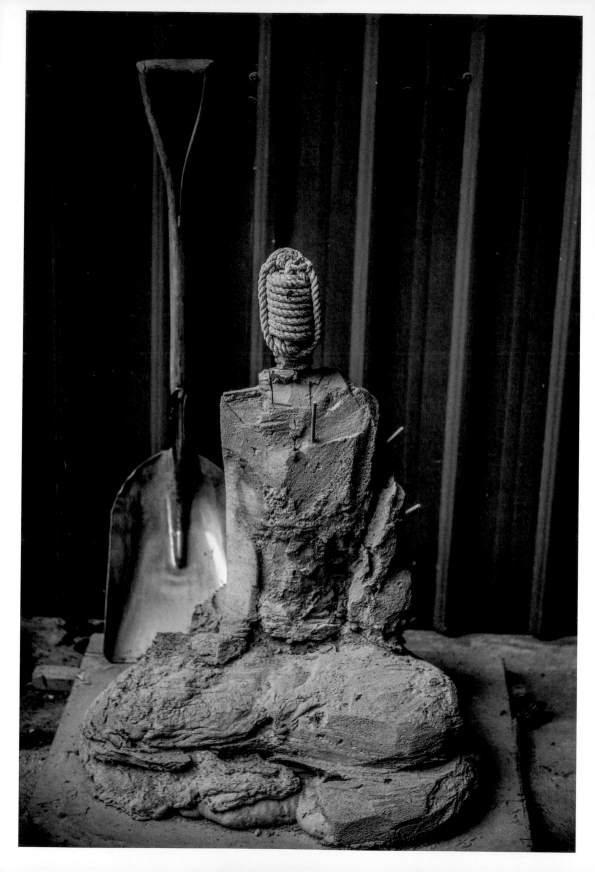

局外人·360度視角

古碧玲

決定是否看一部電影，
一張電影海報是挑動觀影神經的第一關。

電影拍攝過程中，劇照師似乎是工作團隊裡最不重要的一角，
他獨立作業，若即若離，在手機即相機的這年代，不准電影在
未上映前提前曝光，狠一點的導演會禁止任何人帶任何電影攝
影機以外的拍攝器，唯有劇照師有特權，可揹著相機自由來去
地在拍片現場到處捕捉畫面。

「整個劇組的工作人員中，唯有劇照師是個局外人。」
擔任過幾部電影劇照師的劉振祥，不只一次這樣說過。

佛像工廠的一隅，被黑網套住的聚酯纖維牛；荒草蔓生的河堤
上披著一塊沾染著看似血跡的胚布；車頭掛著肚財遺照的「靈
車」困在荒郊的水窪中；在肚財那窄迫卻自成一格的小宇宙，
飛行船內屋頂上貼滿肚財的「作品」——從各種報章雜誌剪下
來的女體照片……

這些靜物照不言而喻地陳明電影中每個受困、路難行的人物。
拍電影劇照，不僅是紀錄一部電影的某些片刻，更是劇照師藉
由電影裡的他者：景／物／人／地，再創造出屬於自己的獨立作
品。拍過無數題材的劉振祥，這次出手的《大佛普拉斯》劇照仍
漾滿了迷離詭魅的魔幻寓意。

《大佛普拉斯》整部電影為黑白基調，但劉振祥撇棄完全黑白
的調子，這批劇照幾乎是全彩，惟彩度偏低，色澤偏淡，低調卻
呼之欲出。

「如果全黑白，會更顯淒涼，我還是希望保留一個基本的暖暖
色調。」傾向以較低飽和度的色彩做為這批照片的主色調，是
劉振祥詮釋劇中無望的底層人物仍盼能傳遞出的絲絲溫暖。

嘴裡叼著菸,身著 SI SO MI 制服的菜脯跨騎在摩托車上,轉過身來往後看;肚財開著三輪摩托車載滿回收的資源向後回望;釋迦騎著孔明車亦步亦趨地搭在肚財摩托車載著的回收資源上……《大佛普拉斯》用了幾位滿像劇中人物的素人,增添了劉振祥鏡頭下的況味,「這些素人會被找來是因為他,不管他演也好,或真實的他也好,他就是那劇中的一個人物。」

《大佛普拉斯》描寫幾個很衰的底層人物;劉振祥認為,「生活在任何國家都有這樣的人,任何一個社會裡都有這種階層的人。」他的身邊偶爾會接觸到這樣的人,當他看到電影所提供的場景或演出時,一如他平日在各個生活角落裡看到那些人般熟悉,透過他的視角,劉振祥選擇素人在街上或做題目的拍法,自然地拍攝紀錄著他們。

黃昏的魚塭小路,出現一支 SI SO MI 鼓號隊,吹打的聲音七零八落的……拉開電影序曲的出殯場面,卻那麼令人敬而遠之,治喪在臺灣總被認為是一種不祥的事,人們心裡疙瘩那些儀式的不乾淨,無不閃得遠遠的。

這場戲的拍攝現場選在一個小村落,一開始就遭當地的居民排斥,村長也出面要求劇組不要靠他們的村子這麼近,以免讓人家誤會這個村子在辦喪事。於是,劇組選了遠離那座村庄的臺南七股魚塭區,一個很空曠的地方,一個蒼邈的場景。

當這個場景挪到空曠處時,「劇中的人物就顯得極其突出,因為都穿著 SI SO MI 的制服,服裝的統一與他們所拿的樂器,在一個空曠地方,他們就變成天地之間很重要的主角。」這一場戲對劉振祥來講是場很特別的戲,他拍下幾 cut 空景——沿海地區的一種松樹防風林劃破了海與天之間的平行線條,這群行走於其間的人物,變得異常奇幻,「他們像在一個空曠的舞台上演出,又是出殯的行列,我個人滿喜歡這種滿荒涼的感覺。」

轉身面對電影裡羶色腥的鏡頭，此刻，劉振祥把自己化身為八卦週刊的攝影記者，以一種「跟拍很久了，終於逮到了」的偷窺心態，他也躲在一旁，「攝影器材比較進步，要偷拍到這樣的畫面不難，我們在拍的狀態也好像是偷窺，等於進入到劇情裡。」呼應了劇情裡兩個小人物——肚財跟菜脯透過行車記錄器去偷窺他老闆的生活，「我們掌握的視角也是用偷拍方式，去看某些人的生活樣態。」

重要場景之一的葛洛伯佛像工廠於劉振祥有種特別情懷。那做過雕塑的記憶，被這場景又找回來了。讓念雕塑的劉振祥留下一些呼應自己片段回憶的照片。「我可能是劇組中最了解這種佛像製作法的一員。」他曾在這類佛像工廠打過工，翻模、每一個製作步驟，都了然於胸。劉振祥的鏡頭拍下半邊臉被火焚燒過的佛頭、成群半成品的小佛陀們，透露出詭異的氛圍。

像最後一場眾生誦經戲，師傅的袈裟是黃的，桌布是紅的，原來現場的燈光是黃色的，劉振祥刻意把它反轉後呈現出綠綠藍藍的臉色，看來起悚悚然。

「每一個場景我會試著來呈現出具代表性的畫面。同樣在片場裡，每一個人觀看的角度不一樣，對非攝影師來講，有一些東西他們可能看了，卻沒有感，就算他們看了很有感覺，也無法用他們的鏡頭表現出來。一個專業攝影師跟一般人拿起相機拍落差很大。」

器材不同，視角不同，相較於電影攝影機，拍靜照的照相機較小台，相對的畫面比較靈活，可以每一個場景都有自己的視角來重新詮釋，有別於電影的畫面，「應該說有些東西是我自己重新佈局的。」閱讀劉振祥的「劇照」，工作照與他所安排的照片饒富興味，「我會把沒有共同場景的角色整個兜在一起，適時地把這一些人物抓來一起拍張照片。」

一張四位身著制服的女送行者並肩齊站的照片，以及一張在電影宣傳被用得頻率極高的菜脯、肚財、釋迦三人合影，正是劉振祥看到這劇中三位關鍵主、配角，邀請三人同時入鏡，都是電影裡不曾見到的畫面。

如一視角廣闊且銳利的旁觀者，劉振祥覓遍每場戲裡最適合的位子，很精準地去掌握演員之間的互動與關係，全然撇開電影裡的畫面，「如果要完全和電影裡的片段一樣，何不拿電影攝影機的截圖來用還比較精準些。如果一個劇照師不能從每一場戲裡精鍊出一、兩張照片來呈現這場戲，就有一點點失職了。」

被攝影家張照堂喻為「八眼蜘蛛」，既為局外人，除了和監製打屁外，又能縱行片場、內外自如地捕捉畫面，劉振祥總是化被動為主動拍下許多戲外的「劇照」；有時在電影拍攝中，他不動聲色地觀察著，並不急於按下快門，反倒在劇組拍完準備撤場時，另外安排演員置入他已構思好的場景裡。

例如讓劇中扮演菜脯的莊益增進入大佛的身體裡，微微側過身，看著鏡頭。

「如果在別的電影，這可能不會是劇照，但我自己在觀察電影拍攝的過程中會有我自己的想法；像菜脯這個唯唯諾諾的角色，發現老闆殺人了，還遭老闆言語脅迫，他還是得在這個工廠上班，雖然沒有被放進到佛像裡，但我覺得他有一半已經進去了，這是我自己對他的感覺，如果他反抗的話，可能進去的人就是他。」

劇照師無法如電影攝影機般用連續鏡頭構築鋪陳劇中人的性格與生活空間，必須透過一張照片述說一個故事，如何突破單一鏡頭單一張照片的限制，劉振祥認為唯有透由一個氛圍，才能表現出劇中角色的身心景況。

在電影裡，只見釋迦在海防衛哨裡煮麵、吃飯、睡覺，「這場戲拍完以後，我請扮演釋迦的張少懷爬上衛哨二樓，遠眺前方，代表著他的生活與神遊的空間，用一張照片來呈現這個人物的景況，等於是用我的視角重新去詮釋這場戲。」

片場所有工作人員的舉動，劉振祥都視為劇照師紀錄的題材：導演黃信堯有張隔著透明塑膠布、披著毛巾怯怯地往內看的照片；幾張劇組人員在海防衛哨的工作照；劇組人員蹲下身來與黑狗「溝通」；監製兼電影攝影鍾孟宏與眾劇組人員將攝影機對準雞籠裡的兩隻雞；中正廟裡兩個赤著上體跨在馬椅上的燈光師，彷若蔣中正的左右護法……每張照片都承載著讓人想一探究竟的故事。

未曾限制自己的範圍，不做一個只拍電影裡畫面的劇照師，劉振祥讓劇照從為電影服務的附屬產物，成為一件件完整且獨立的作品，記錄了當代社會的荒誕與頹圮，也掌握了攝影者自身的詮釋權，以身行告訴人們，劇照師絕對不等於「劇照師」。

劉 振 祥 的
大 佛 普 拉 斯
影 像 紀 錄

✛ 可有可無的人

菜脯是夜間警衛。

簡單來說，他就是顧門的——這些人是被忽略的一群，他們的生存空間，套句學術用語來說，稱為「異化」；這是一個不相稱的狀態，例如說他是一個大樓管理員，但他卻不會住在這大樓裡，他家可能是在一個附近更小、更破的，或者距離很遠的地方，因為他根本沒有能力住進這社區。

警衛就是個每天會見到，可是卻常被無視的人。

其實菜脯的另一個原型，是出自日本漫畫家古谷 實的作品《深海魚男》中的角色，那是個在大型超市裡擔任夜間警衛的年輕人；夜間警衛是滿孤寂的工作，我常想：「他們到底是怎麼度過每一個夜晚的？」

菜脯在這社會上就是個可有可無的人，他最大的功能就是撫養多病的老母親，還有在工廠裡接受其他同事的謾罵，甚至在外面兼差時還得吃下那莫名飛來的一腳；當然，他最重要的工作，就是在葛洛伯工廠裡，幫啟文董事長開門、關門，甚至幫他調整賓士車頭標誌的角度。啟文當然可以把工廠大門改成電動門，自己開關，但有些人就喜歡有個警衛，可以幫你顧家裡、顧工廠，甚至顧一些見不得人的事情，一個月花一兩萬塊錢而已；對有錢人來說，花一些小錢，有個人可以讓你這樣使弄，套句肚財講的話，這真的是一個蠻療癒的事情。

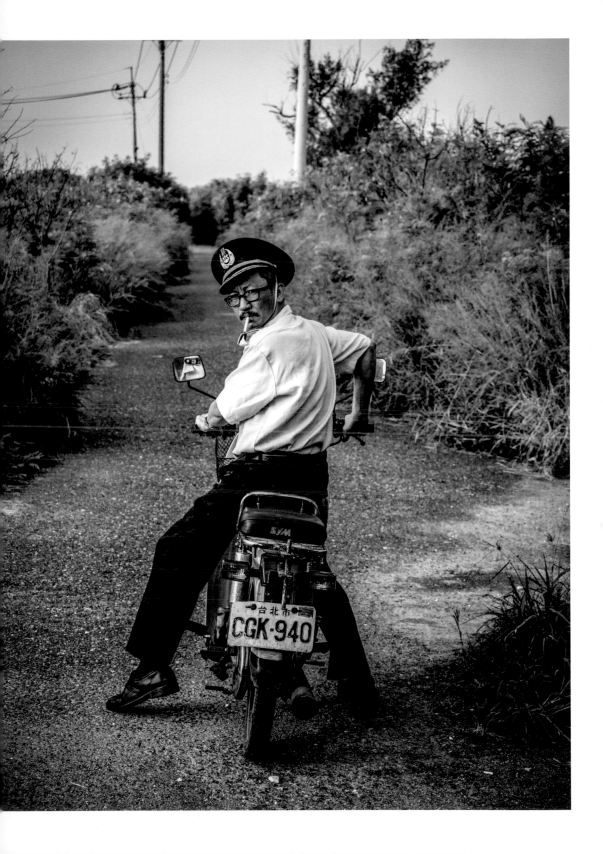

✛ 濫竽充數

臺灣經濟較好時，南部SI SO MI樂隊通常一出場就
是十幾二十幾個人，以前唸高中時聽學長說升旗典
禮完，管樂隊會有一些人不見，翹課出去，原來就是
SI SO MI樂隊欠樂手，裡面的團長跑來學校找高中
生去打零工。

SI SO MI都有規定樂隊的人數，基本上裡面一堆人
都是兼差的，而且有大部分的人連五線譜都看不
懂，他們只是拿著小喇叭或薩克斯風，放在嘴邊裝
個樣子；其實有些人裝得還蠻像的，彷彿是蔣柯川
（John Coltrane）在臺灣的傳人一樣。其實就是喪
家需要有個豪華感，事實上裡面的人是怎麼樣並不
很重要，反正你不會吹，一定有人會吹。

但在電影裡拿個小喇叭，還是很難看出他到底會不
會樂器，於是我們討論過後，把菜脯從一個原本只
是裝模作樣的小喇叭手改成一個裝模作樣的鼓手；
現實生活中，很少有像這種鼓敲成這樣還沒事的，
喪家一定會發現──但這都是為了電影效果而已。

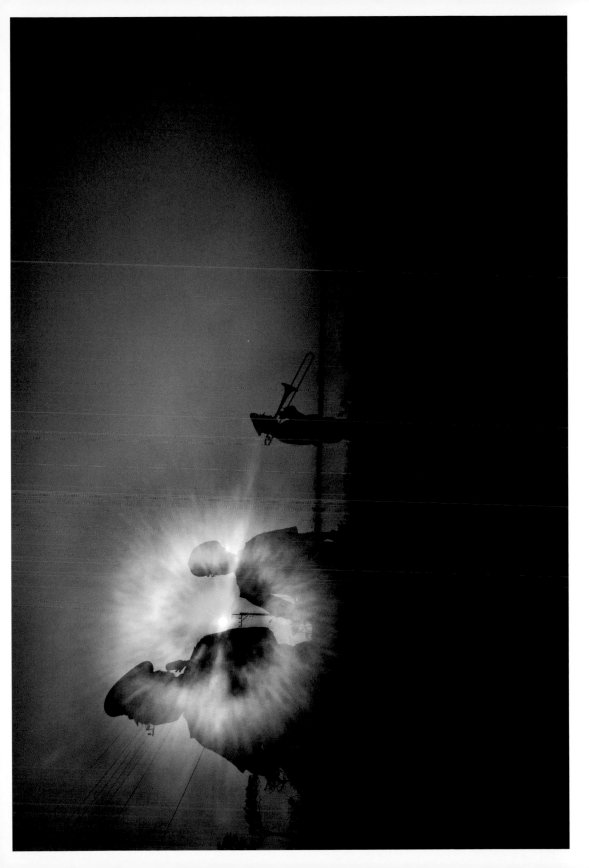

如意和不如意

電影開頭的送葬過程，發生在西濱臺南七股的鹽田間；那個是個廢棄的鹽田，對我來說，它同時是一個充滿失意跟失落的地方。

我長年生活在這裡，也談不上喜歡或不喜歡，就只是很熟悉。在自己的故鄉拍片總有種很奇怪的感覺，明明是在拍別人的故事，卻不時會冒出個奇怪的念頭：你會不會都在拍你自己？

《大佛普拉斯》談得都是一些很失意的人，但有時想想，那些失意的人跟得意的人到底差在哪？啟文董事長在片子裡也是有被當龜兒子的時候，他並不是天天都得意，何況他的得意背後有那麼多的危險或見不得人的事情，說不定他午夜夢迴時，也是滿臉的不如意。

✢ 連吭都不敢吭

如果《大佛普拉斯》拿掉我的旁白，那第一句台詞就會是「幹你娘」，片尾最後一個台詞也是「幹你娘」。

片頭的第一句台詞「幹你娘」就是樂隊指揮把菜脯從椅子踹到地上時罵的，菜脯拍拍褲子站了起來，一句話也不敢吭。

撇開底層人物不談，一般上班族、白領階級也一樣，碰到主管再怎麼樣無理的要求、謾罵，他們也都只能從地上爬起來拍拍自己的褲子，然後一聲都不敢吭地繼續工作。

這不單是反映底層的人而已，而是反映著所謂「人」這件事，只要社會上存在著階級，這些事情永遠都會發生。

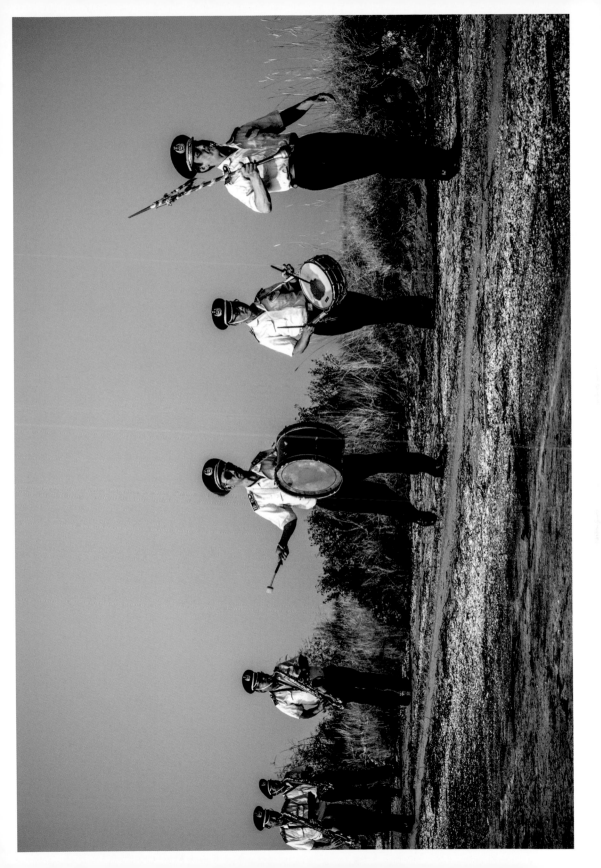

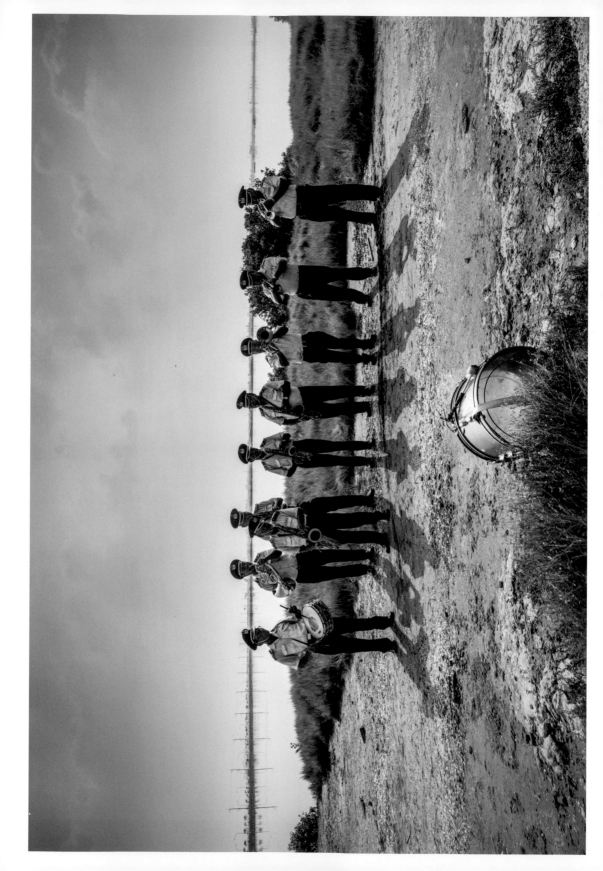

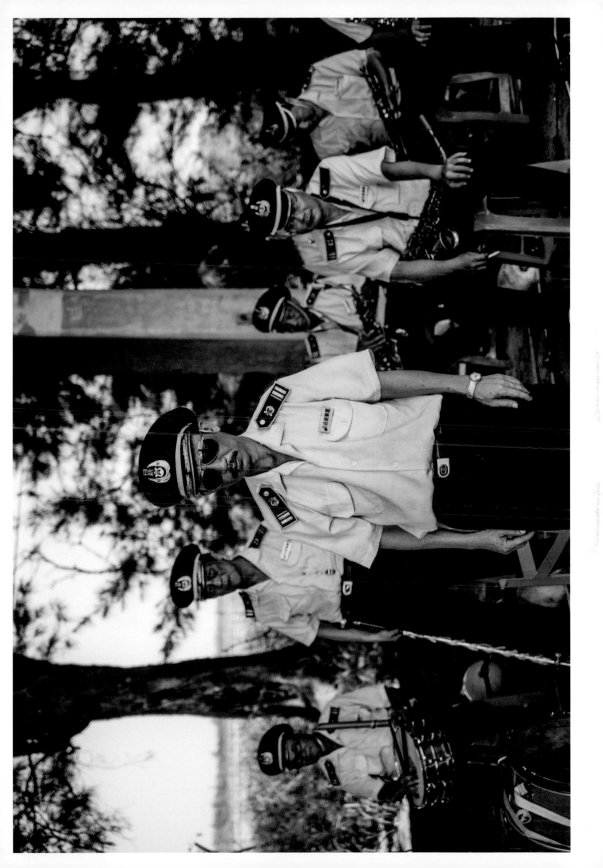

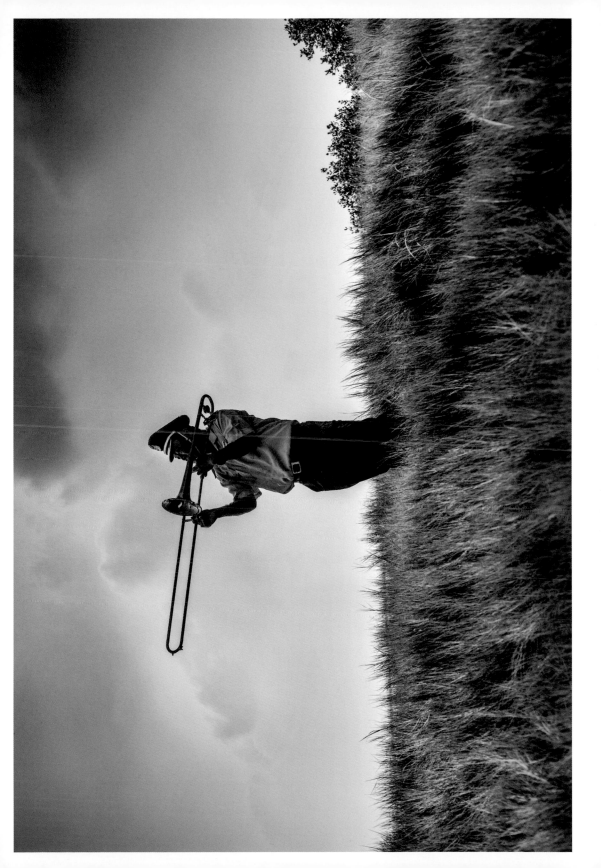

✛ 蒜頭針

以前鄉下人都說點滴是蒜頭針。

老一輩的人生病、不舒服,就會去吊點滴,包含我媽、家裡的叔叔伯伯,所有人都是,吊完點滴好像整個人都能補足元氣似的。

鄉下人總覺得去大醫院很麻煩;一方面是路程太遠,另一方面,也可能是不希望本來沒事卻被檢查出一堆病來──其實這些小衛生所的醫生、護士也都是有牌照的,只是他們的資源不多,如果要更多檢查就沒有了。

當時在七股衛生所拍攝的時候,劇組也沒多做什麼陳設,我們的攝影中島長雄先生非常喜歡這種原汁原味的感覺。

從我小時候開始,我都是來這個地方看病;衛生所的主任很早就開始在這裡服務了,他非常親切,也十分有耐心,總是笑臉迎人。整個七股衛生所雖然老舊,我卻滿喜歡裡面的氣氛,人或環境都是。

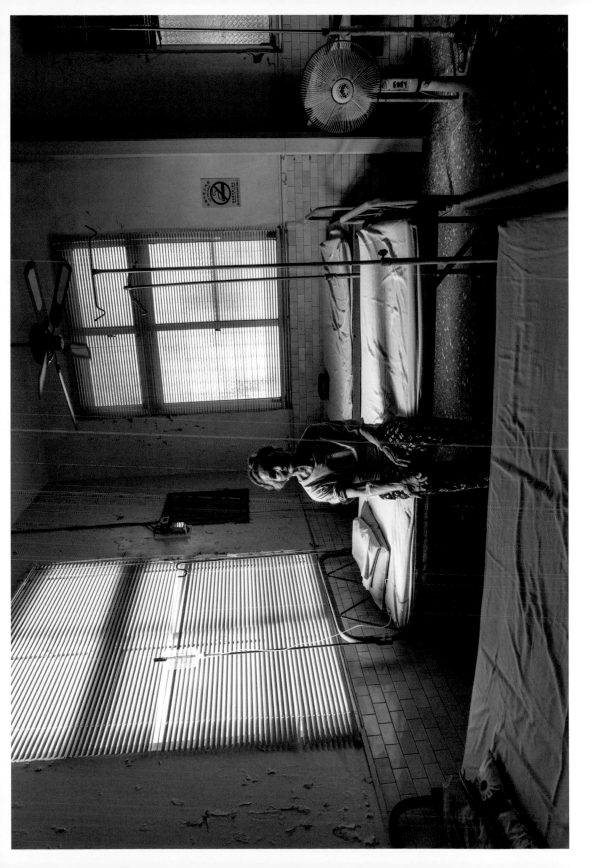

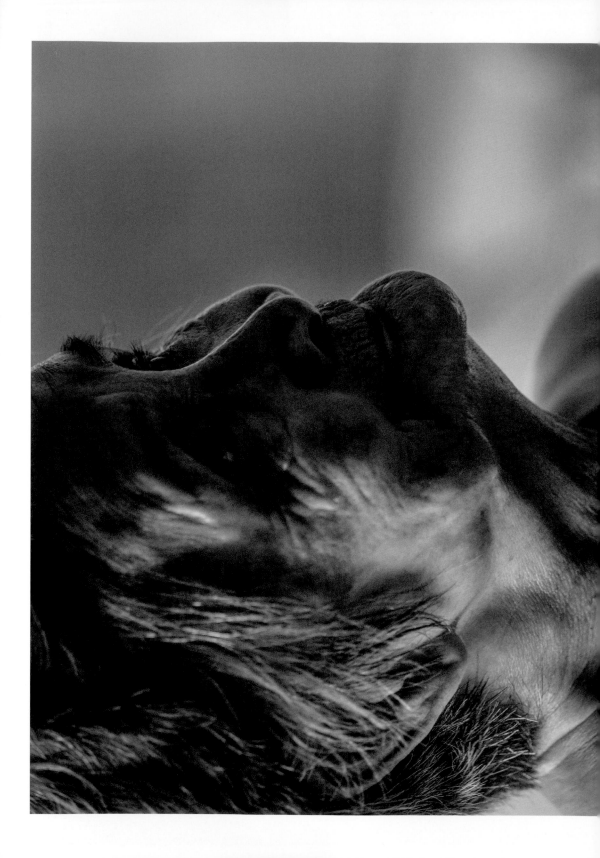

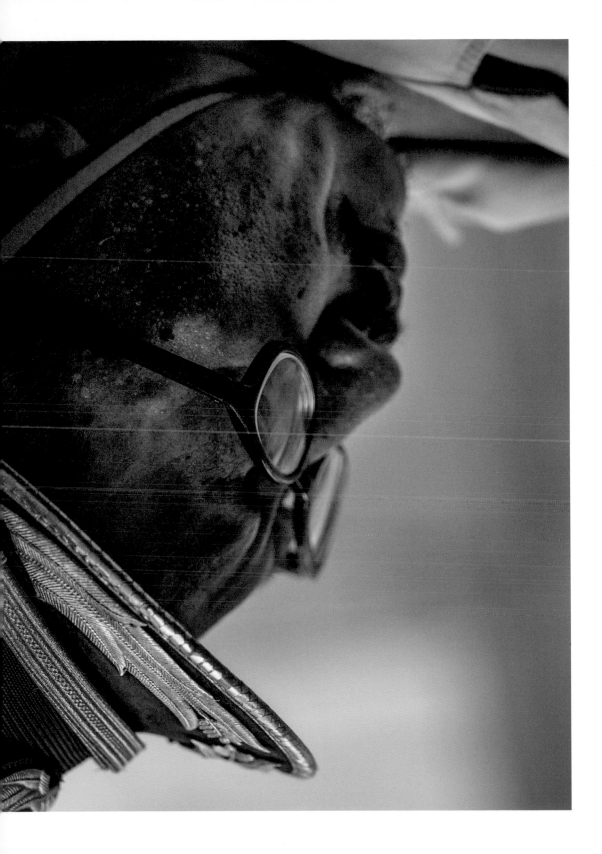

✚ 帶著跑的點滴罐

在文明又先進的社會中，這個邊騎車邊吊著點滴的
畫面看起來真的很奇怪，似乎是編劇為了戲劇效果
而刻意安排的樣子。殊不知，真實的情況就在我們身
邊發生。

某天我們在臺中勘景時，製片、監製和我就看到一
台摩托車從旁邊呼嘯而過：一位男子，自己用手提
著點滴罐，邊騎著摩托車，那畫面就跟菜脯載著自己
媽媽的場景一樣，只差沒有桿子而已。

我們的監製說：「這種事你跟我講我絕對不會相信，
除非親眼看到。」

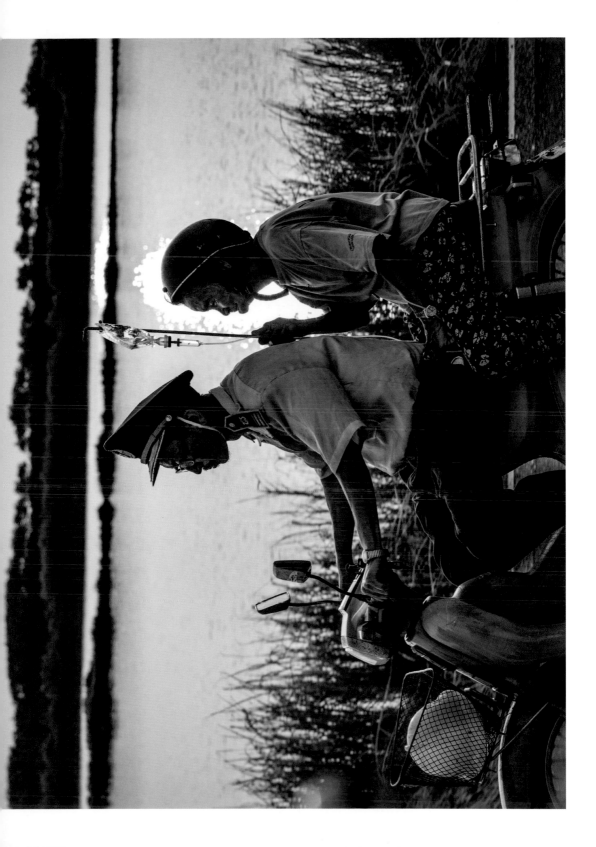

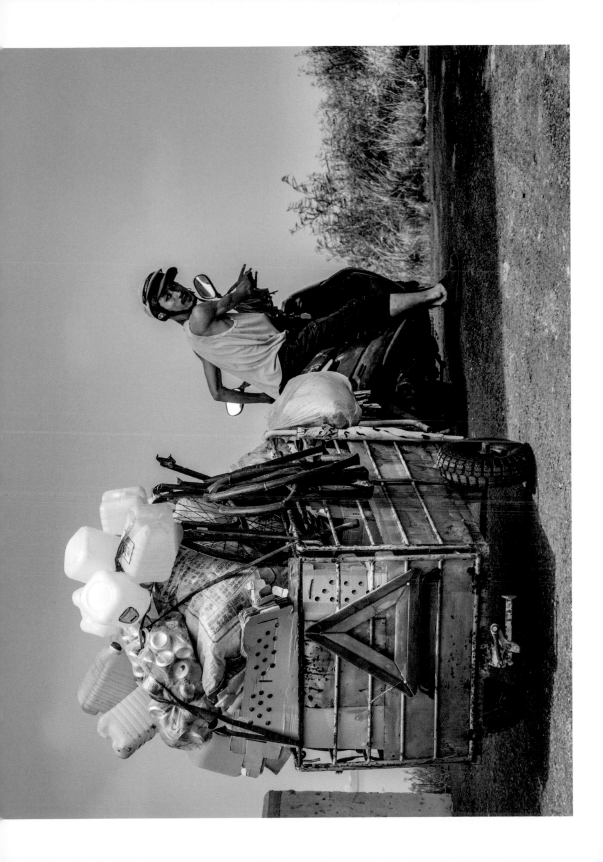

✚ 多面向的人

　　啟文董事長的自信，絕大部分是來自他有背景可以依靠——這些背景都是神佛；有那種信仰上的神佛，也有社會上那種自以為神佛，可以呼風喚雨的人，比如說高委員、副議長，他們就是社會上另外一種神佛。

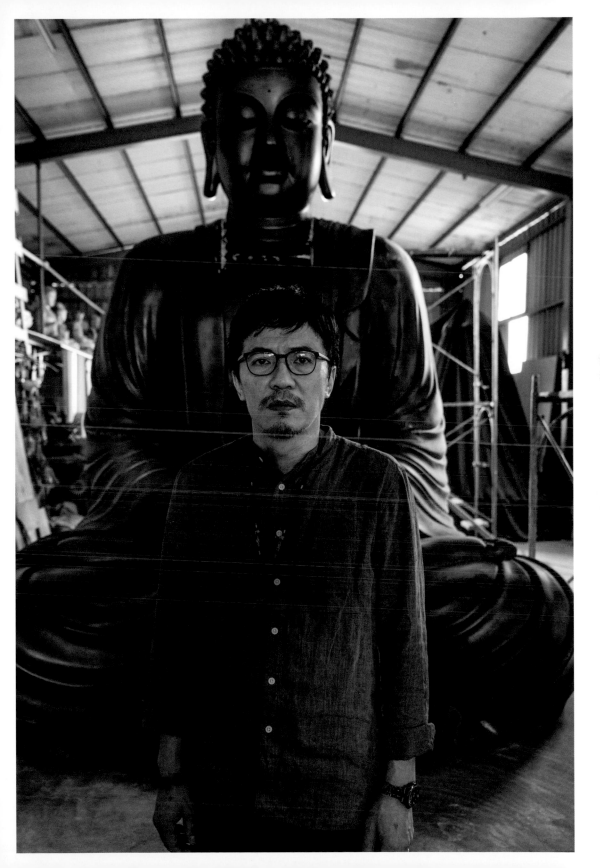

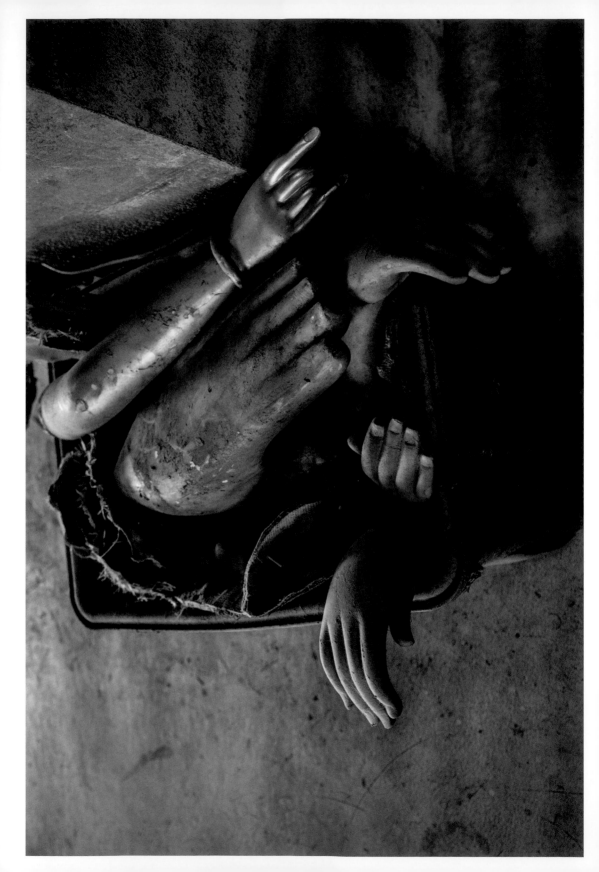

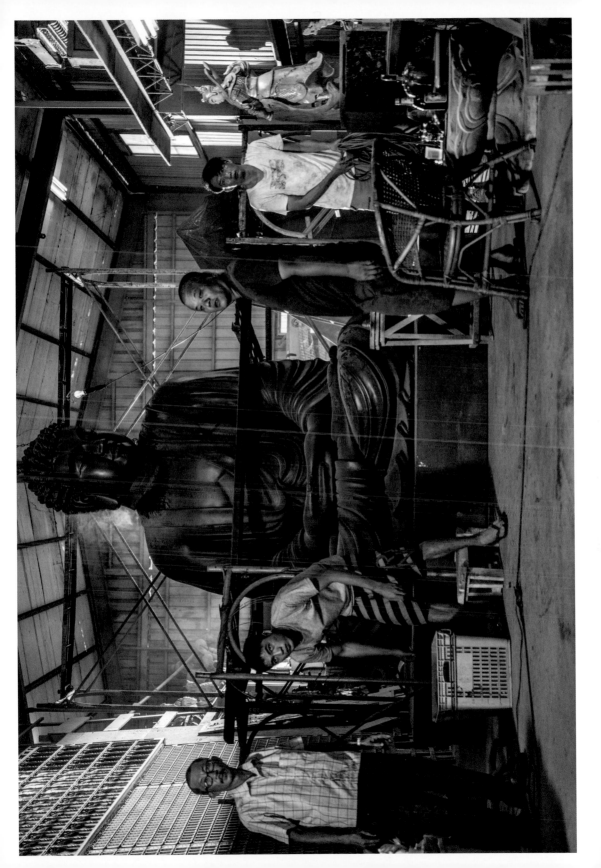

✙ 不容質疑的怪事

幾年前我到鑄銅工廠去幫人家拍東西，進了門，迎面是一尊近四層樓高的神像，當下第一個念頭就是「幹！」

「神像裡不管放什麼東西都沒有人知道」；那天之後，我三不五時都會有這個念頭，一直揮之不去，開車時看到路邊有很多佛像，更加深了我的好奇心。

說真的，神像是空心的，沒人會去質疑裡面到底裝什麼東西，也沒人會知道，在那之中如果發生任何事情，都可能會被說成神蹟。

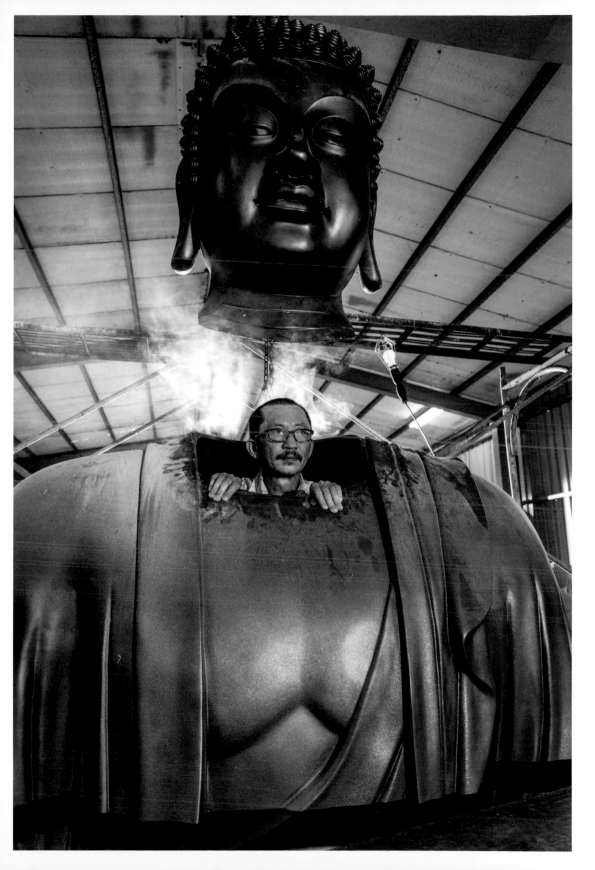

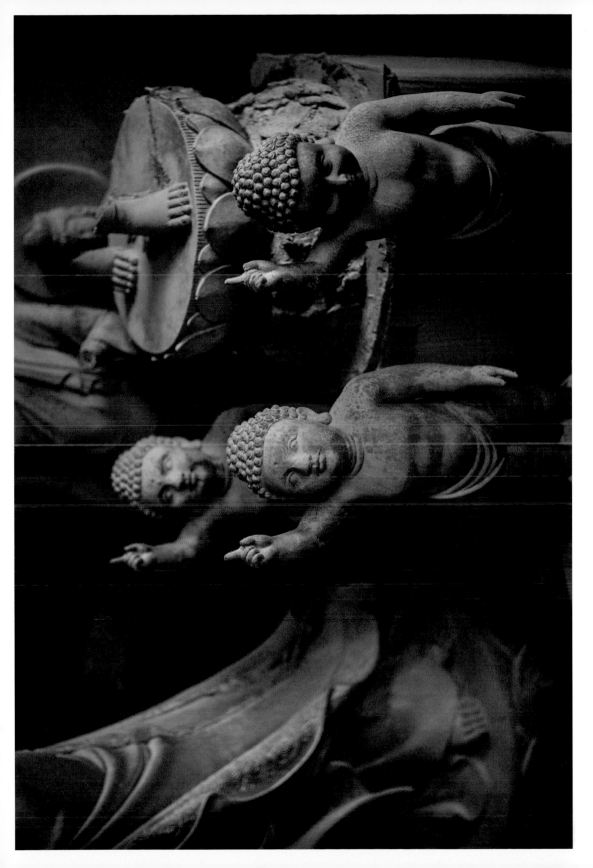

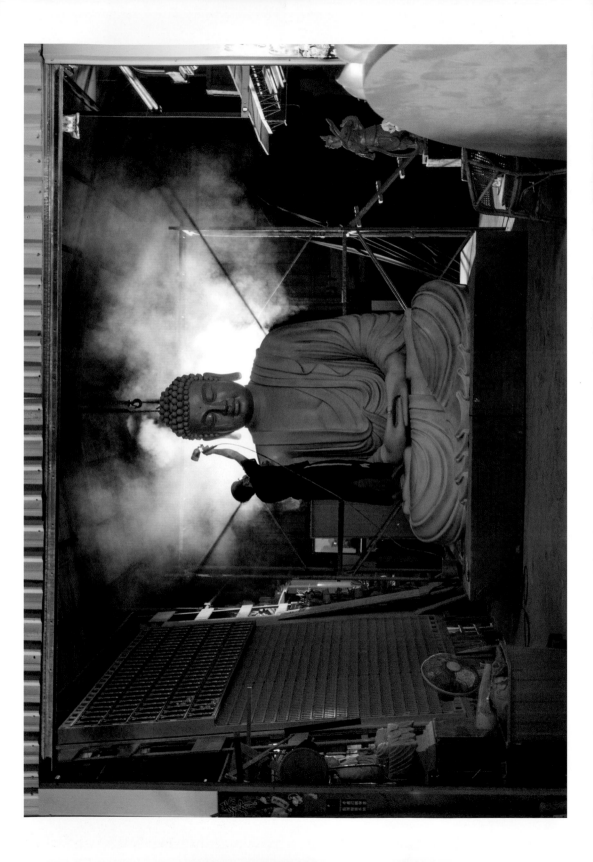

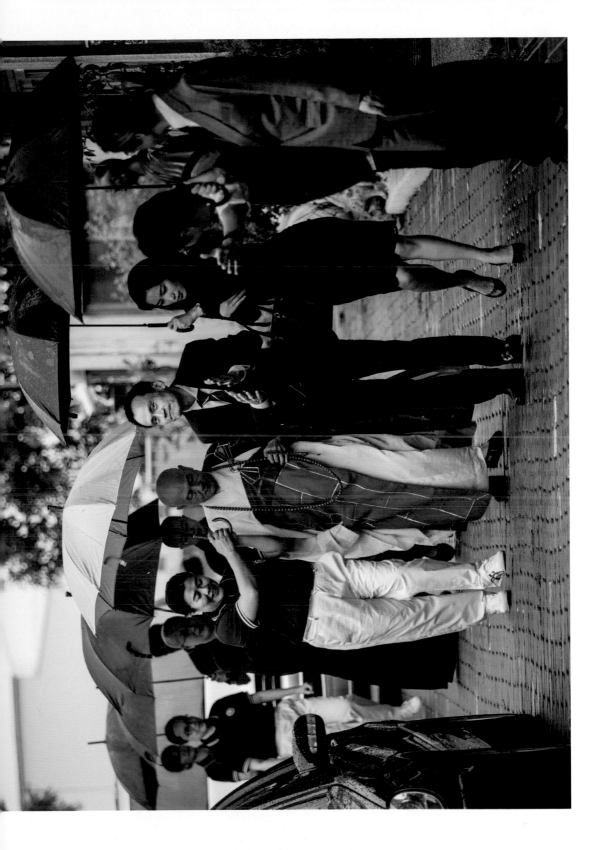

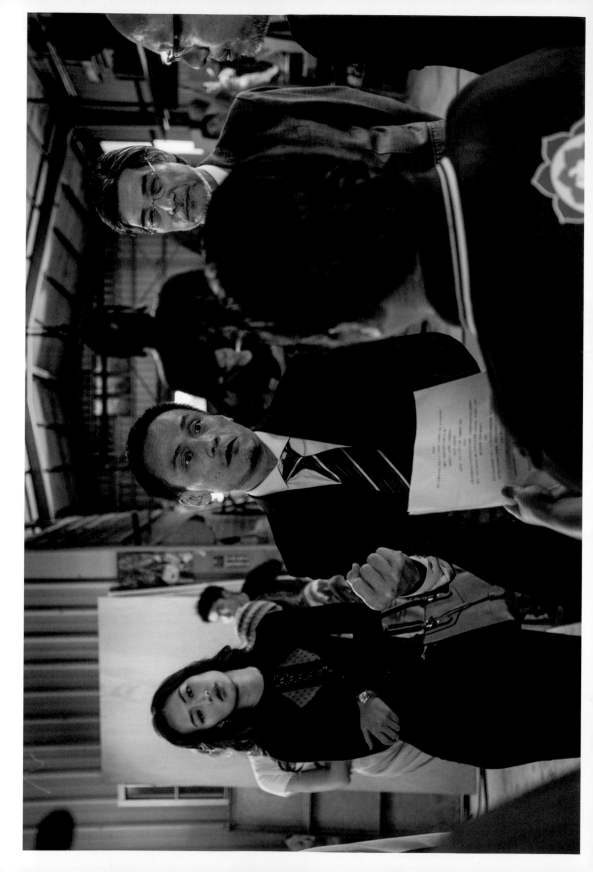

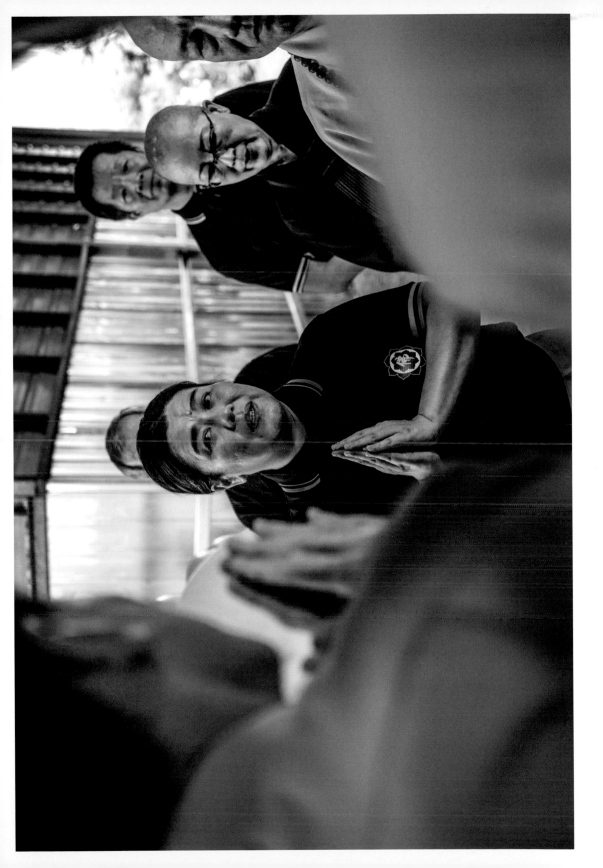

✛ 阿彌陀佛

二十幾年前的臺灣，各式各樣的運動風起雲湧，原本充滿抱負的人紛紛踏進政治圈，後來都背棄了自己的理想。

我設定了高委員這樣的一個角色，並不是要刻意影射誰，而是泛指當年學運世代或社運世代的一些人，他們懷抱理念踏上政治之路，最後卻把初衷遺忘在街頭。

像他這樣的角色若搬到現實生活中來看，能對應到的例子真是不勝枚舉：幫人護航，有點不務正業似地帶著個助理走來走去——大概所有他的東西都裝在那位助理的包包裡，連換洗衣物都放在助理家。

高委員的人生總是要跟人家高來高去，我們的美秀師姐也差不多，每次開口都要講個阿彌陀佛，好像只要把阿彌陀佛掛在嘴邊，就可化解所有的事情。

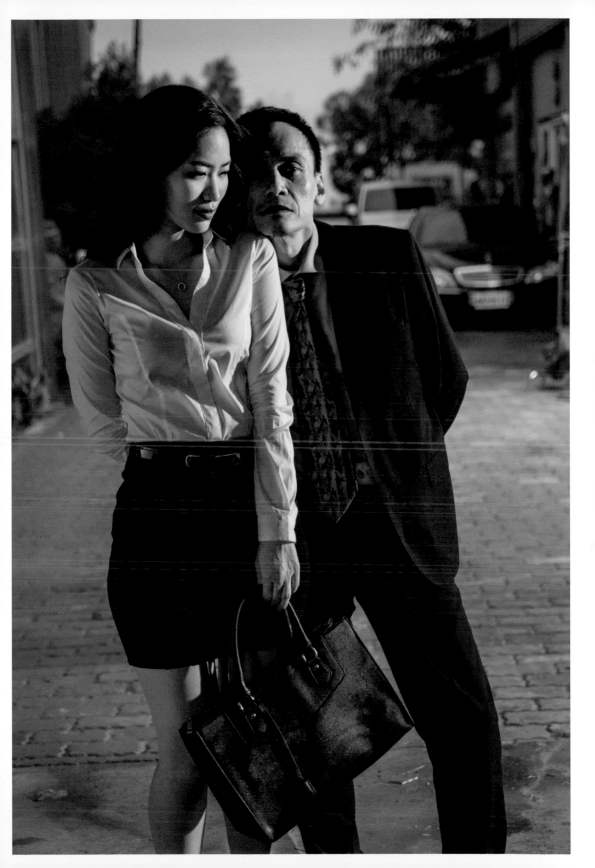

✤ 誰造誰？

不曉得從什麼時候開始我就在想：

像釋迦牟尼佛這樣一個神明，名利對祂來說是過眼雲煙，是祂不要的。但身為人的我們卻向神明祈求財富、功名，這是一個滿奇怪的事情。

如果真的有神佛的話，祂是如何看待我等芸芸眾生？如果沒有神佛的話，我們這些人傻傻地對著沒有生命的東西不斷跪拜祈福，那到底是個怎麼樣荒謬的世界？

我們造了神，用各式各樣的雕像來代表祂們，然後很堅定地去信仰祂，但這世間還是有階級、貧富、戰爭，還是有人會莫名的死去……

其實我們就生活在一個苦海，
怎麼樣回頭都是沒用的。

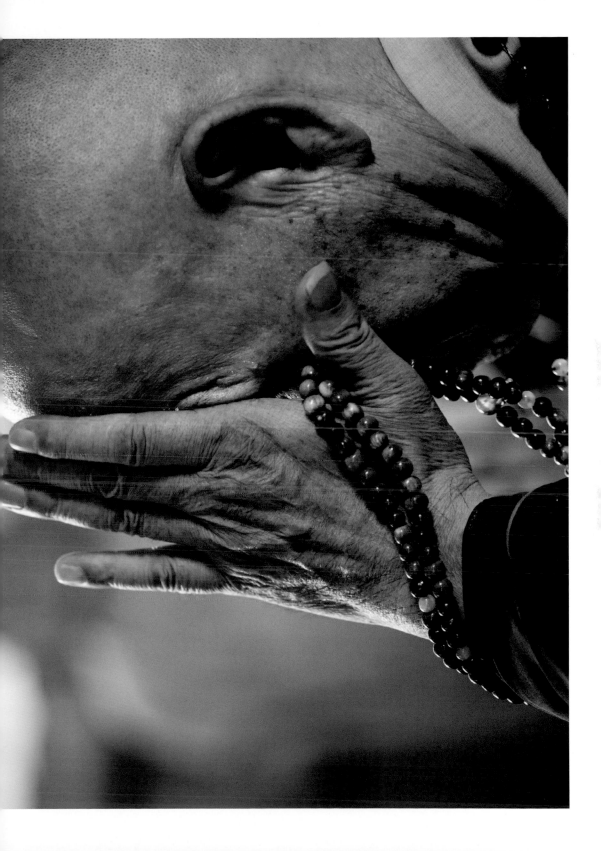

✚ 被沒收的謀生工具

釋迦是一個沒有過去的人，肚財是一個不想談自己過去的人，兩個人之所以會成為好朋友，就是他們不會談過去，也不去想未來。

肚財為守住他那台無牌機車，與警察爭執不下，被壓倒在地，這場戲的設定是關於影像的詮釋權，警察身上有密錄器，錄下整個逮捕肚財的過程，經過媒體的詮釋後產生了另一種意義。

我無意要醜化警方，他們執法並沒有錯，肚財畢竟騎了一台無牌機車；而釋迦，他就是默默在邊上看著這些事發生，像電影裡形容過的那樣：總似有參與些什麼，卻又像個局外人，只會不動聲色站在旁邊看；就連這場騷亂過後，他也是沉默的跟肚財回去，沉默的吃便當，再沉默的離開。

你不覺得很多人都像這樣子嗎？當很多事情發生了，你就只能看，只能聽；威權時代如此，以強欺弱、以上欺下也是如此。

有時，釋迦的旁觀可能不是那種充滿智慧的旁觀，他的旁觀也許代表了很多不出聲的、又或者無可奈何的人，就是我們講的：出了聲也沒用的人。

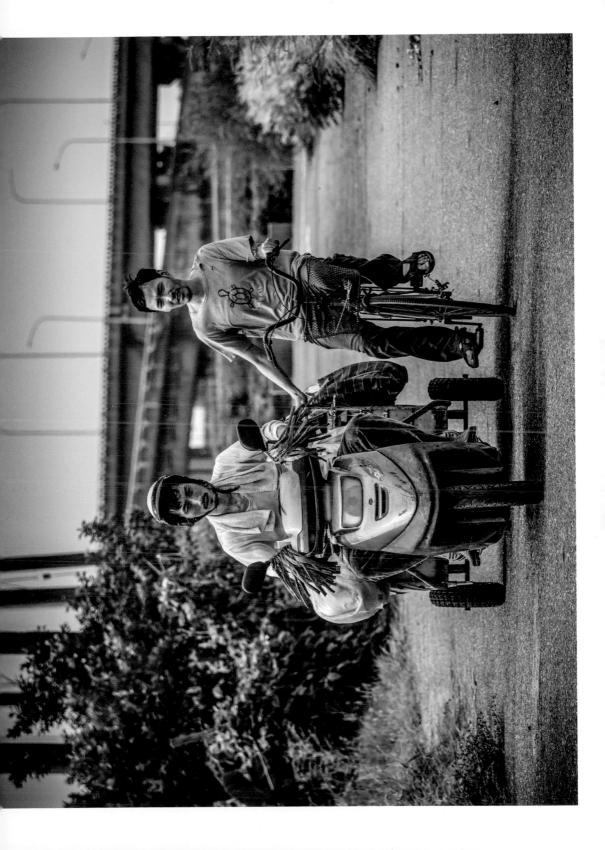

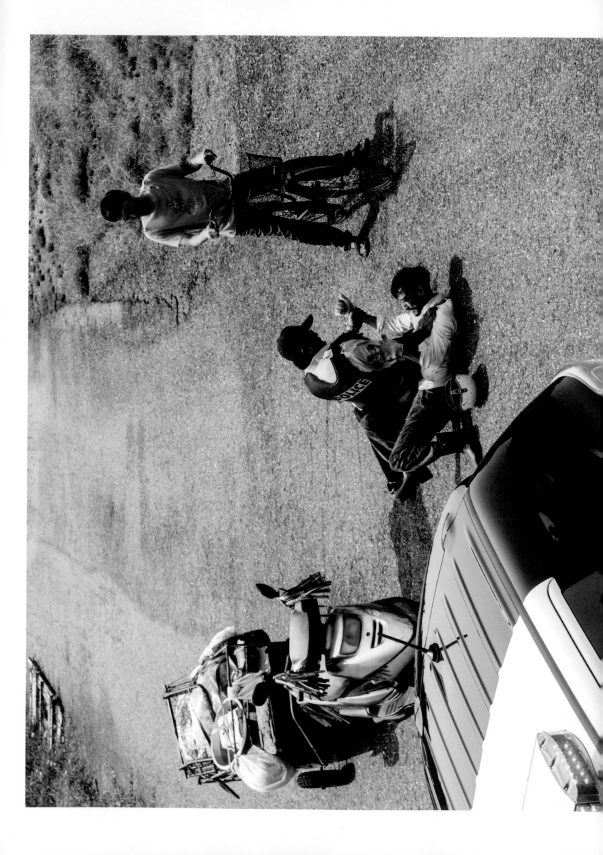

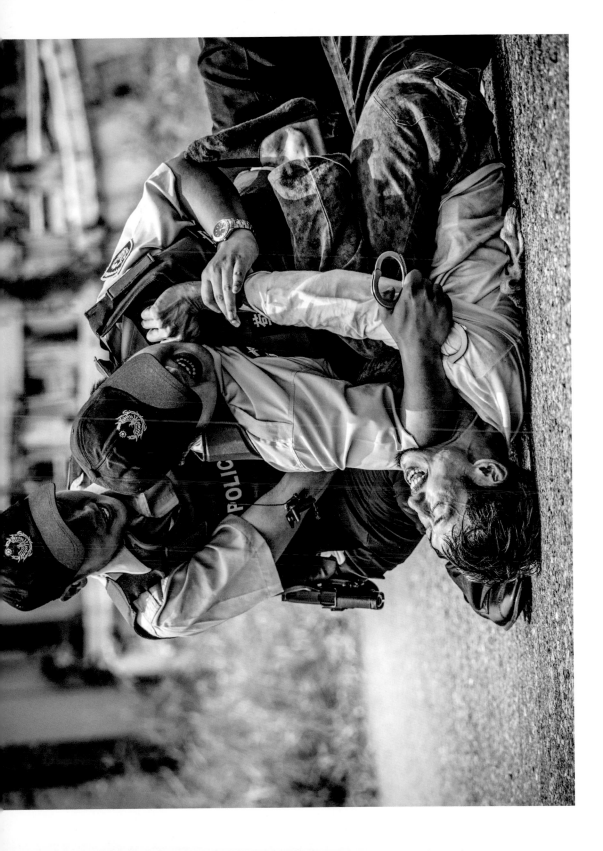

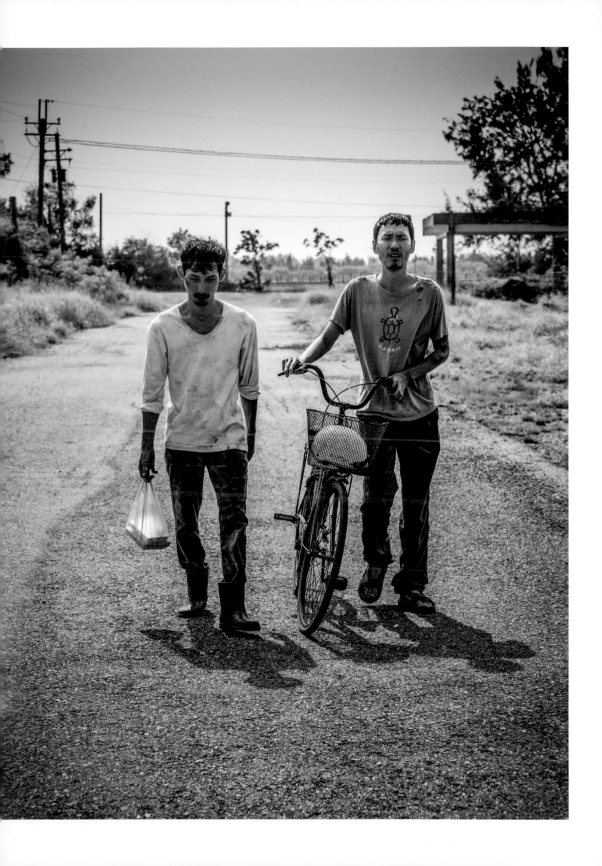

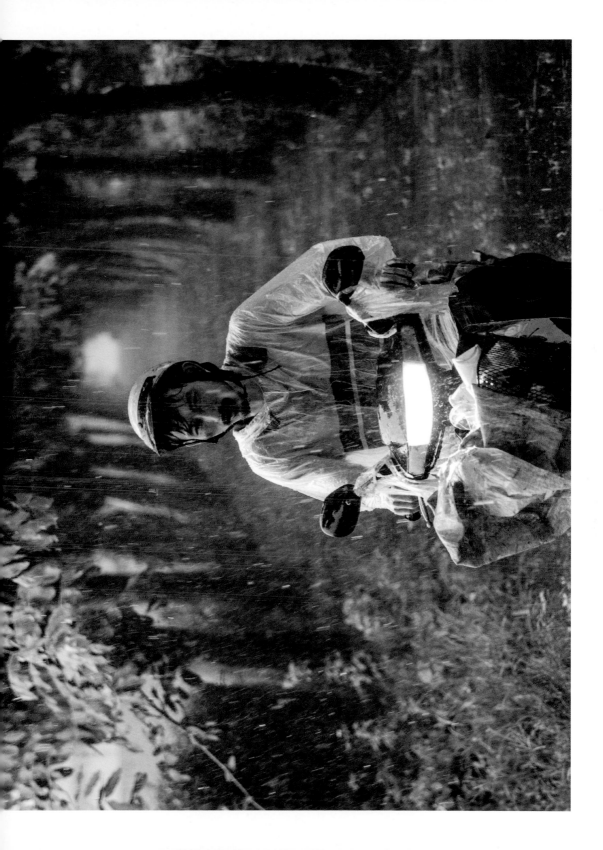

✚ 兩坪半的小宇宙

菜脯跟肚財，兩個人一起抽菸、泡茶、打屁，聊一些
五四三；他們不聊正經事，為什麼？

因為聊正經事真的太悲傷了。

這兩坪半就是這兩個男子的小宇宙，在這裡打屁聊
天是不是他們最快樂的時光，我不是很清楚，但我
知道，這應該是他們兩個最自在的時候。

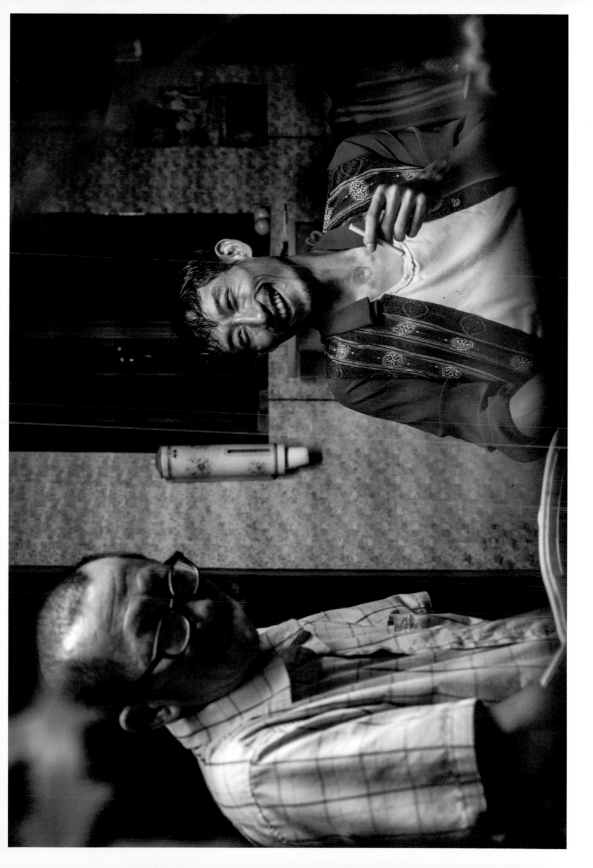

✛ 千變萬化的天空

幾乎整個八月我們都在拍葛洛伯佛像工廠的主場景；那陣子颱風要來不來的，或從臺灣旁邊經過；劇組裡都是一些不要命的人，出太陽也拍、下大雨也拍、颱風掃過也拍，正因如此，我們拍到了許多特別的景致。

攝影師每天都在碎碎念：「那麼美的天空，偏偏要拍黑白的，雲彩的顏色都看不到。」

很奇怪，當初說要拍黑白的他也沒意見，現在看到天空顏色那麼漂亮，嘴巴就念念有詞。

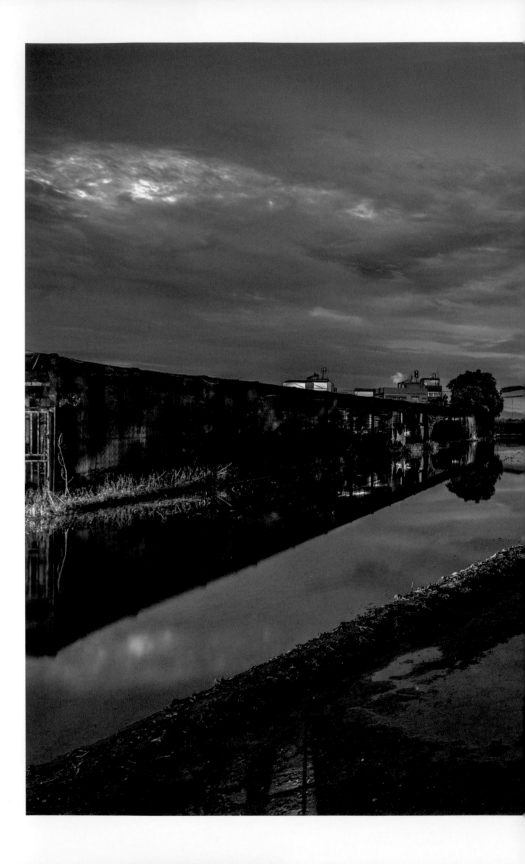

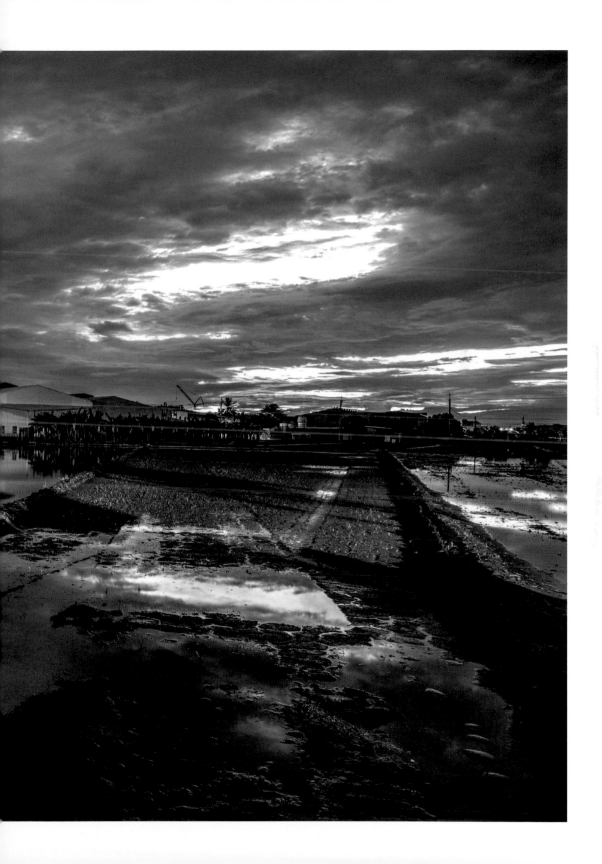

✛ 在隧道裡衝浪

車震通常發生在夜色下的某個偏遠之處,比如說海邊、山上,如果是在制高點,前面有一些城市的夜景,那就更美了。

去這些地方搞東搞西的人並不是沒錢付旅館,或是家裡多不方便,有時只是需要一些情調,求一點特別之處;當然,以劇中啟文的個性,地點真的需要非常特別。

不知道是哪一個人提供了隧道的想法,而且還很清楚地說明了隧道跟隧道之間的連通道——它是一個既隱密又開放的空間,他帶著GUCCI到裡面去「衝浪」,這樣可以強化啟文那種喜歡追求刺激,甚至有種賭徒心態的性格。

話說回來,這個場景的想法實在太好了,不過,如果有人想如法炮製的話,建議還是要注意一下進出連通道時的交通安全。

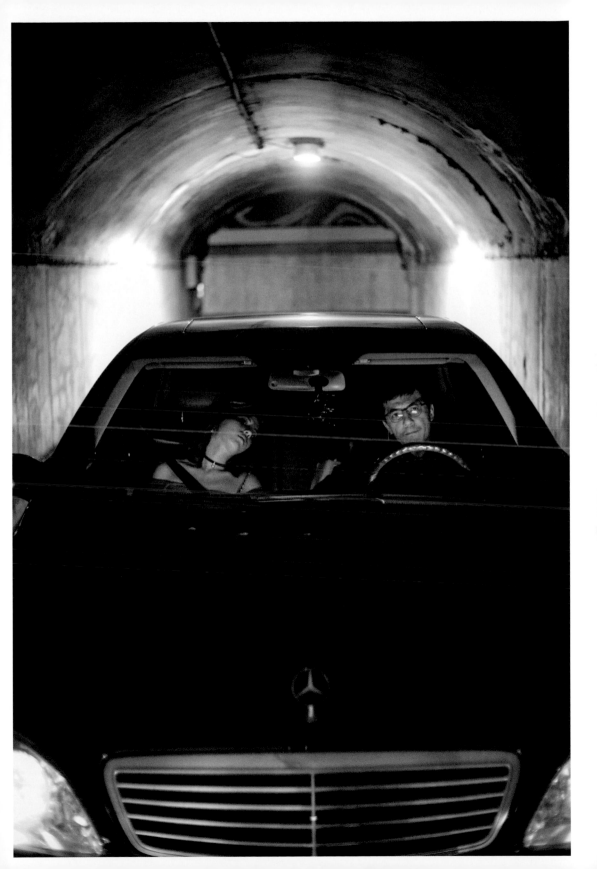

✚ 扁平化

在《大佛普拉斯》裡,女性戲份都不多,主要就是以中年男性的世界為主,女性其實有被扁平化;但其實我並不是刻意去扁平化女性,試想在中南部那個雄性的社會裡,女性就是生活在這種世界,男人之間的言論就是如此刻板,窄化了女性的角色,我只是在呈現所謂的現實狀況而已。

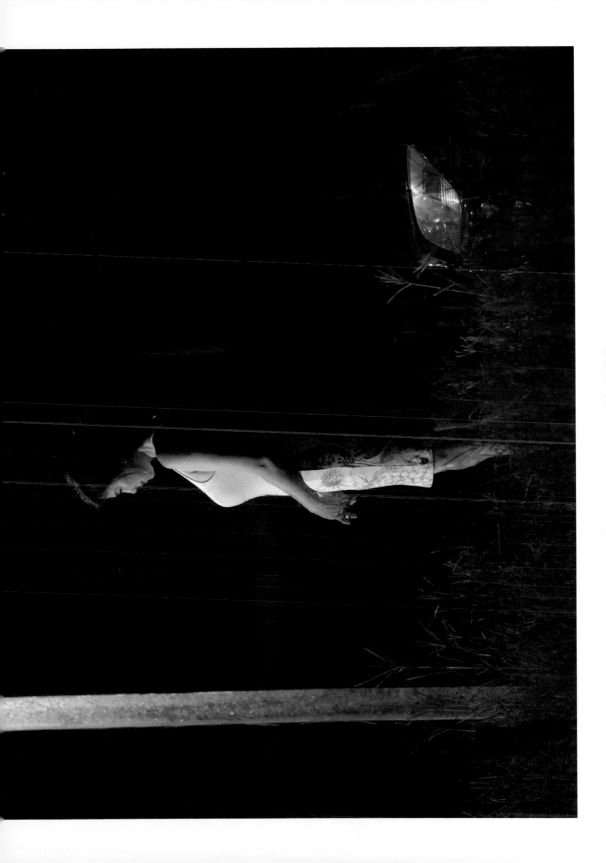

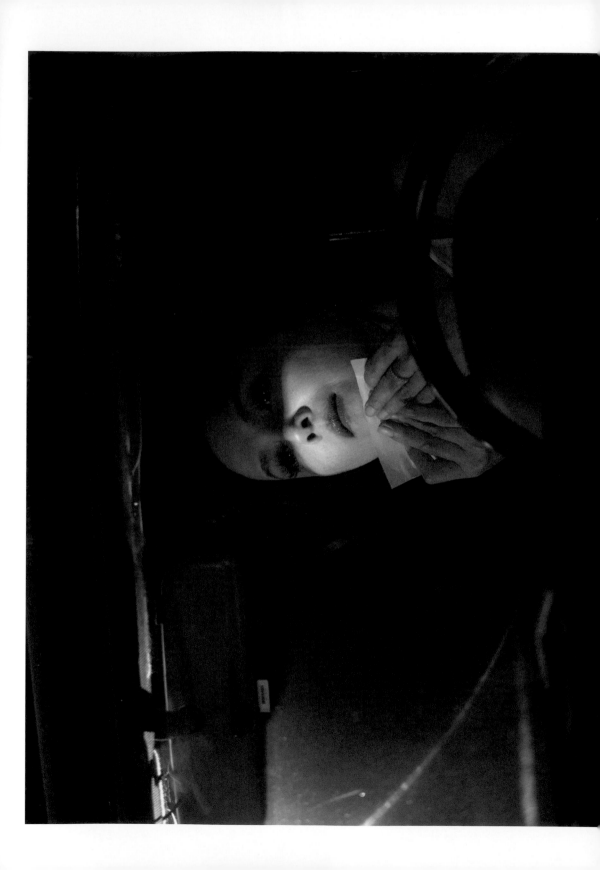

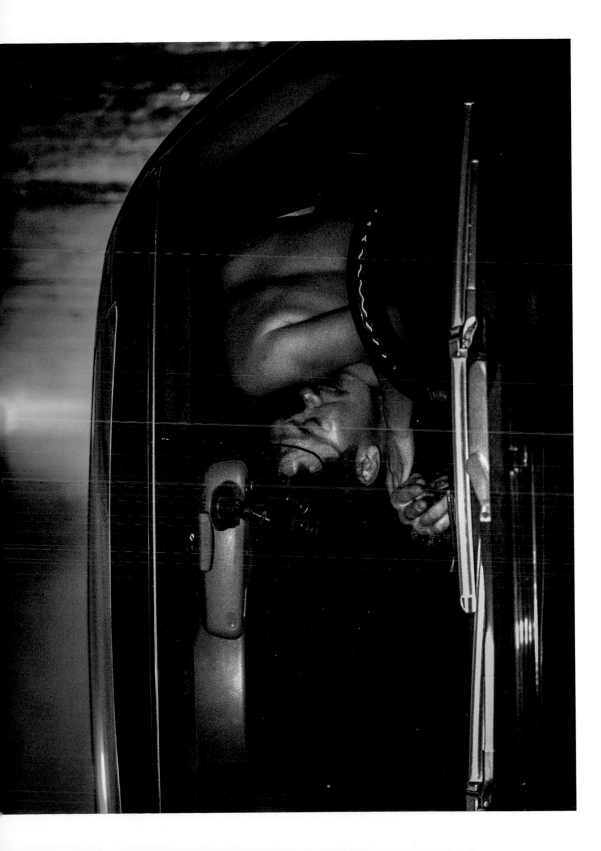

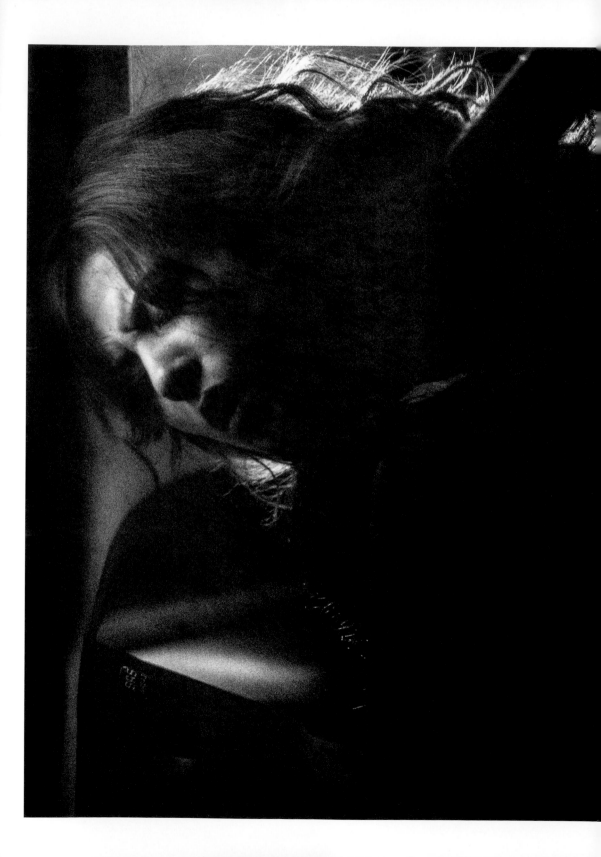

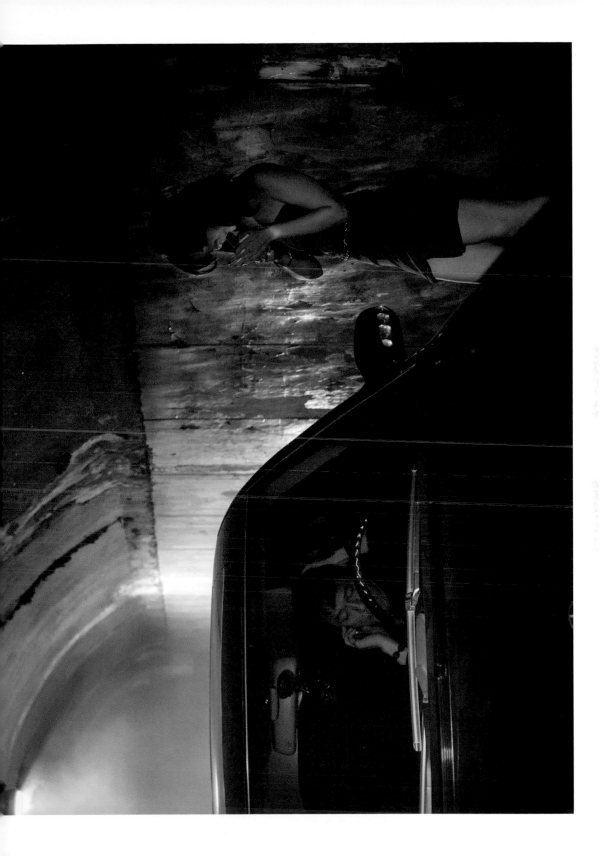

✛ 打到瘀青

葉女士跟啟文廝殺的那場戲，我們真的拍了很久，
葉女士被打到都瘀青了。

這場戲就是用行車紀錄器拍的，攝影機就架在賓士
車裡，而且一鏡到底，這對男女，使出了真力氣，撞
到引擎蓋都發出聲音來。

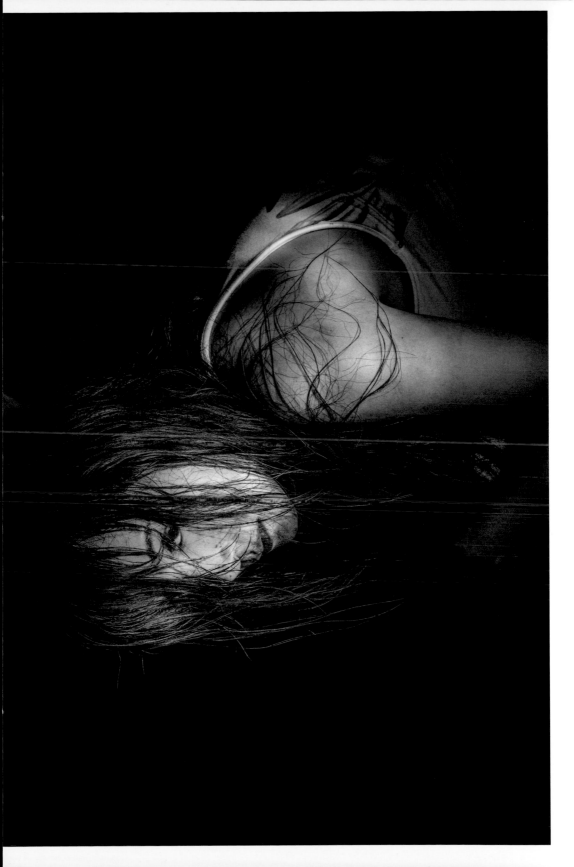

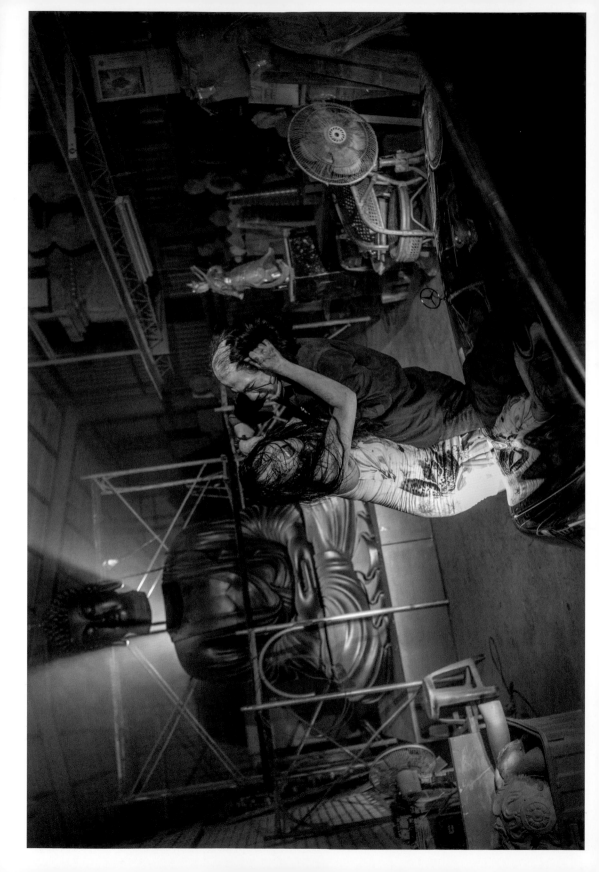

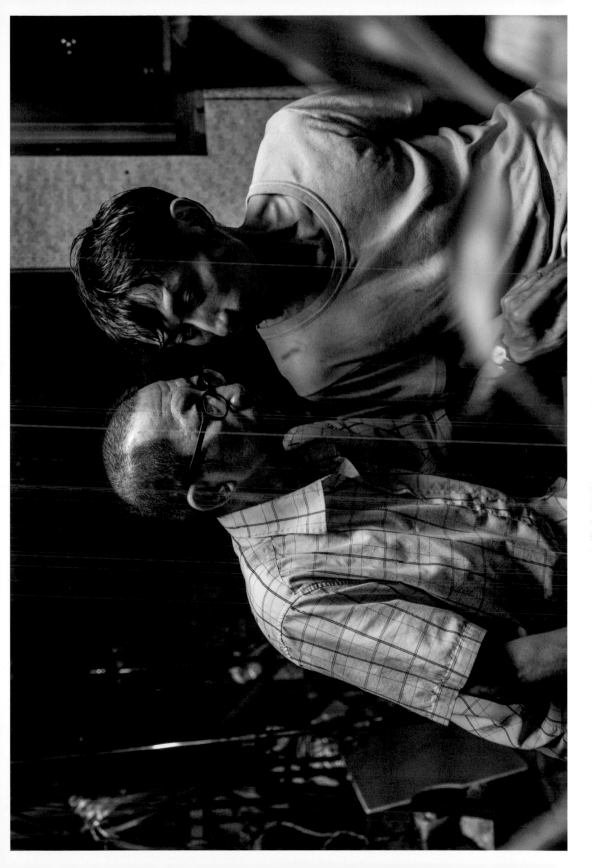

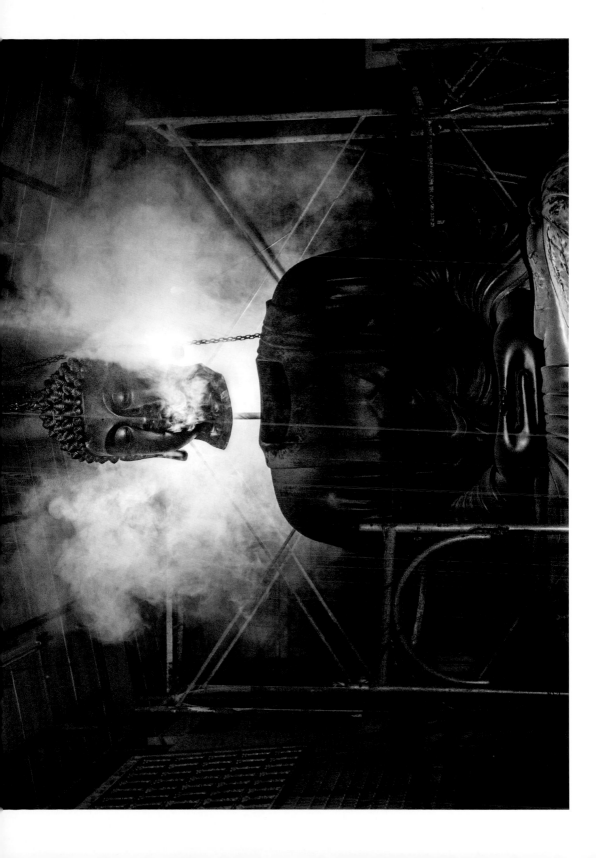

✥ 中正廟

中正廟在苗栗後龍那一帶,是我們製片阿忠提供的場景,他說,他們小時候去遠足,最後的終點站就是這個中正廟,所以直到長大懂事以前,每次聽到大人們在講「中正紀念堂」,阿忠都以為那是他故鄉的中正廟。

不瞞各位,據說曾經有部名為《一路順風》的電影原先要在這裡取景,後來不知道什麼原因沒有來,不過,幸好他們沒來,我覺得這個場景還是比較適合在《大佛普拉斯》這部片裡。

拍攝時,劇組沒多做什麼陳設,記得好像就是擺了一張桌子,讓四個人在那邊問神卜卦而已。納豆在片中講了一句「走極簡風」,就是在描述這種感覺。

電影真的是一個很奇怪的東西,有時候為了戲劇效果,我們把人生裡諸多事情都誇張、放大了,但在現實生活中,卻真的有很多難以想像的事無時無刻地上演著。

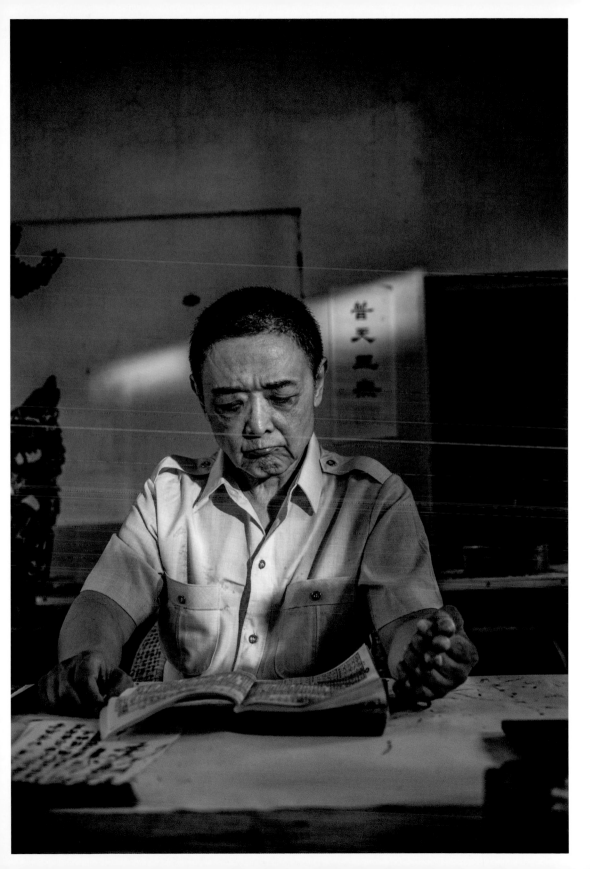

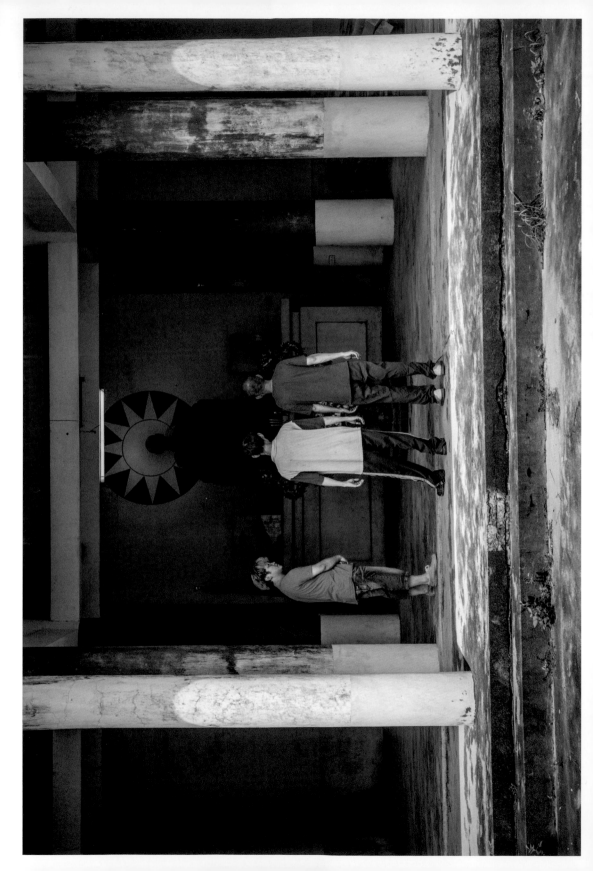

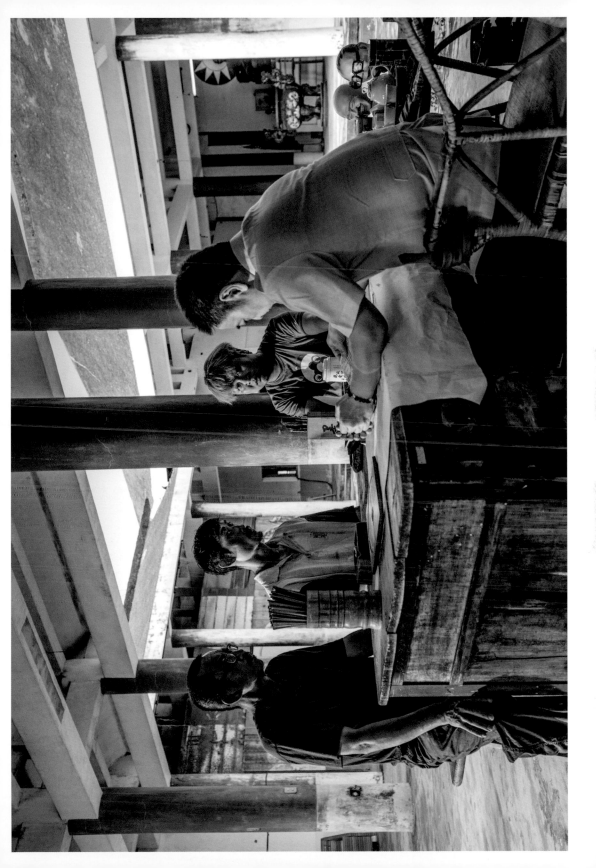

粉紅的少女摩托車

對影片裡面的土豆來說，跨年晚會抽到一台摩托車，那種感覺，跟中了樂透彩差不多。鄉下人要買一台摩托車，真的不是件容易的事情，但老天好像跟他開了個玩笑，他抽中的竟然是一台粉紅色的摩托車。

他未來的青春歲月，有大部分的時間，可能會被人家嘲笑，就像肚財嘲笑他一樣；在黑白電影裡，觀眾都可以嘲笑他了，何況在真實的人生。

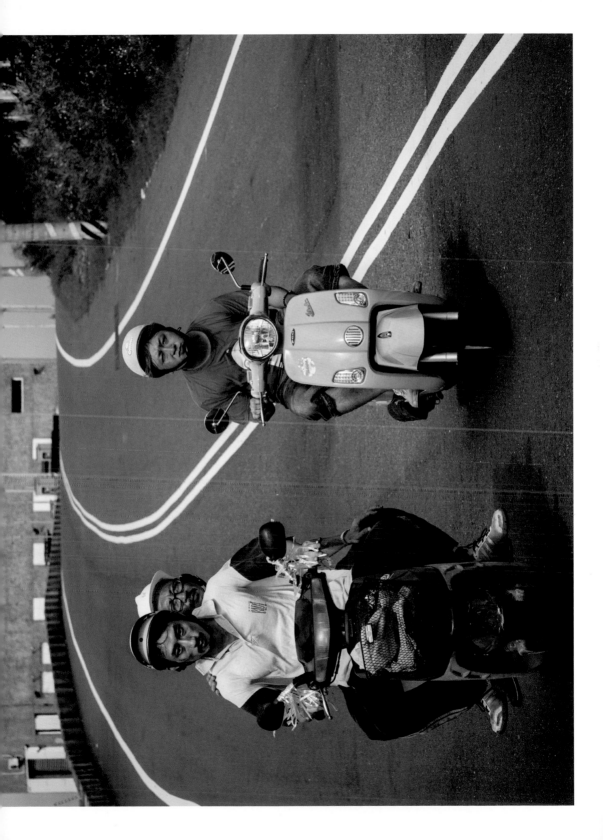

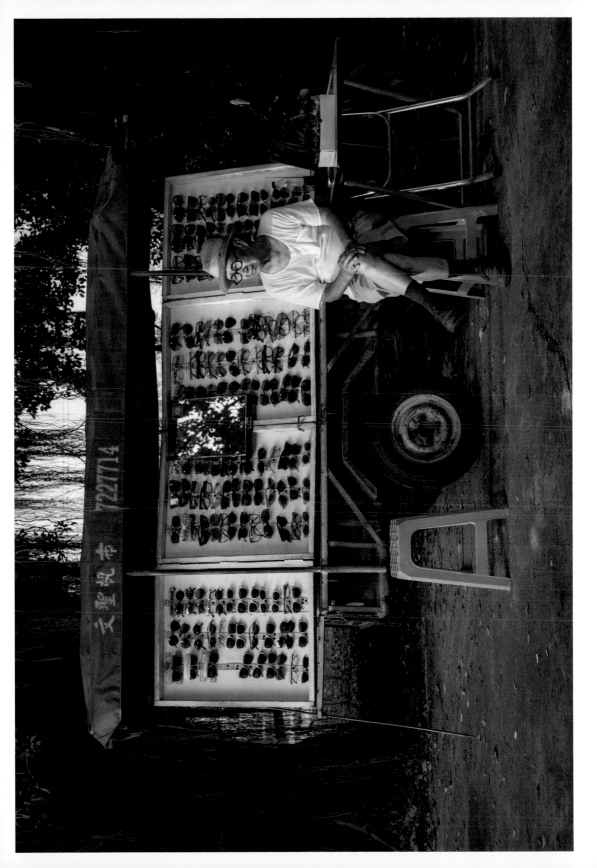

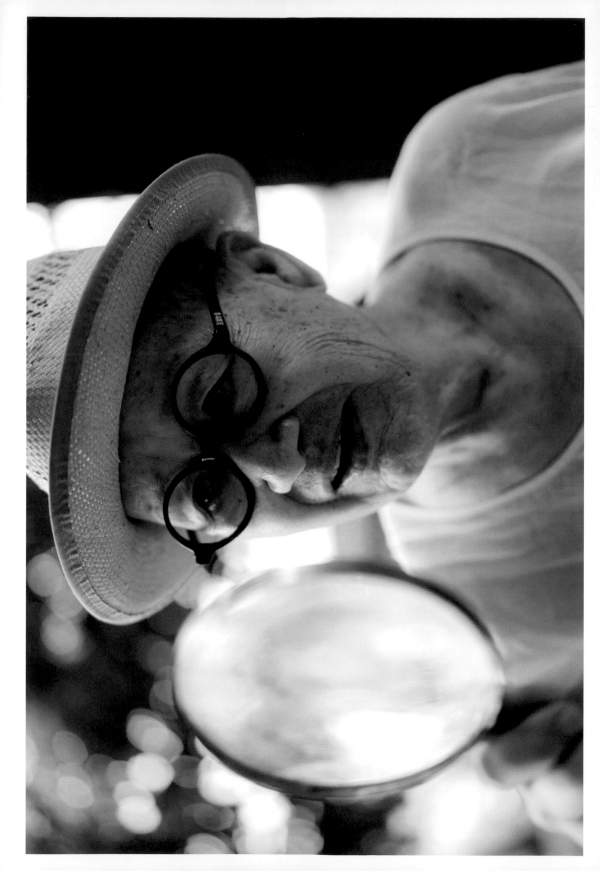

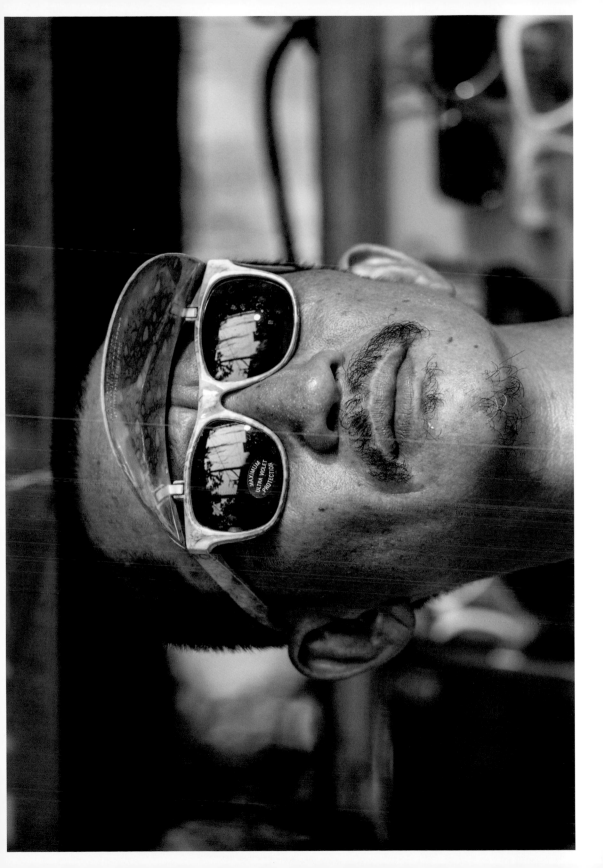

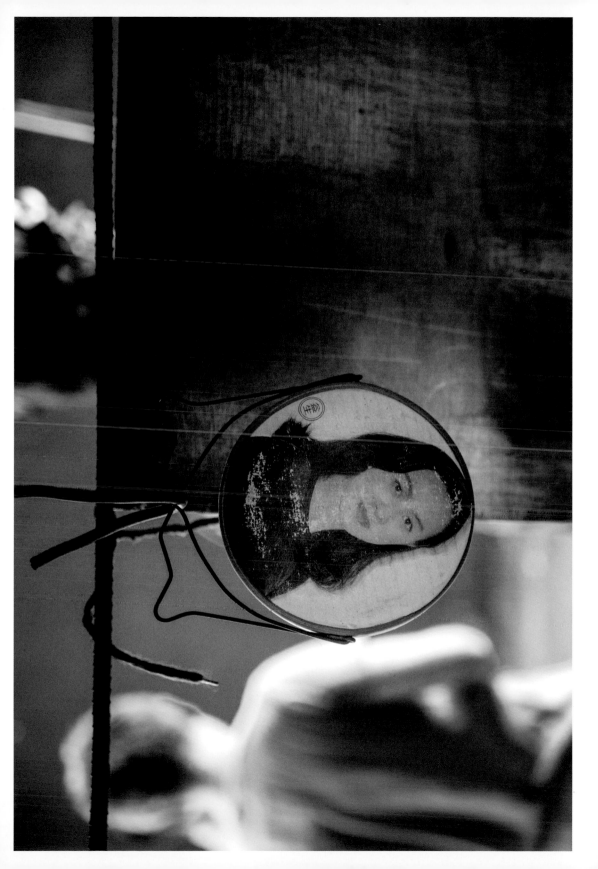

✢ 不敢做夢

人一旦貧窮就不敢再做夢了，
因為做夢只會讓自己活得更不真實。

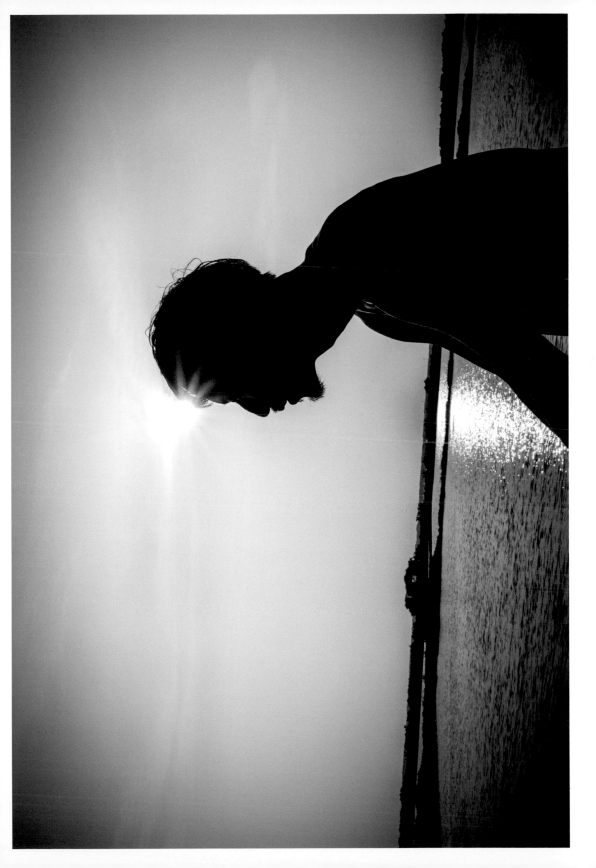

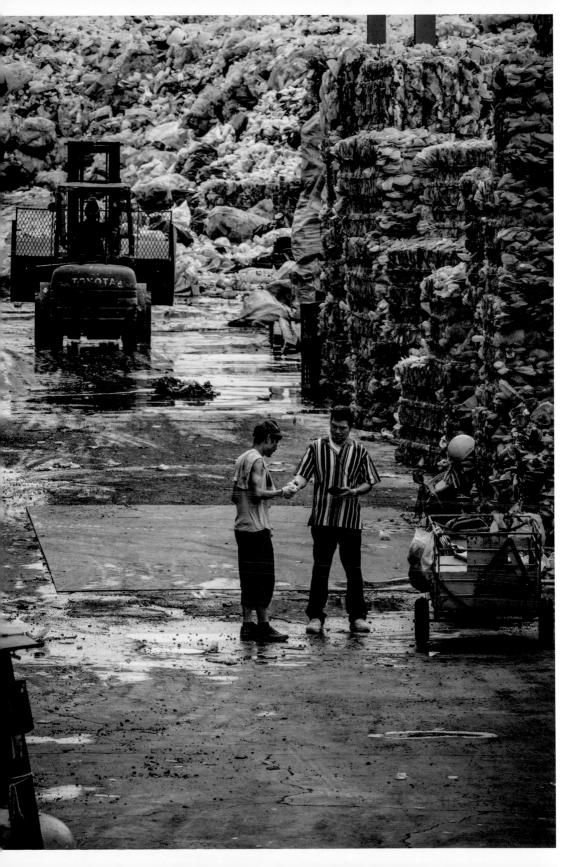

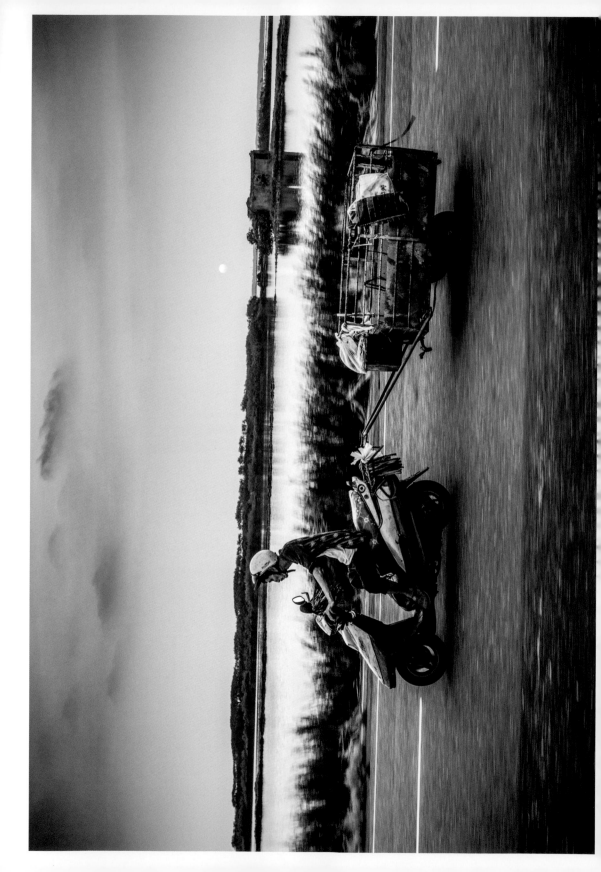

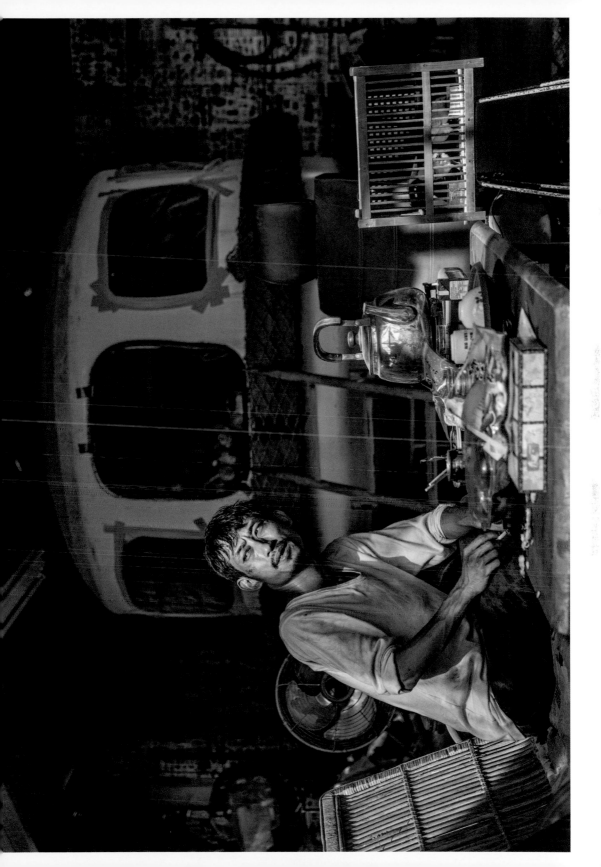

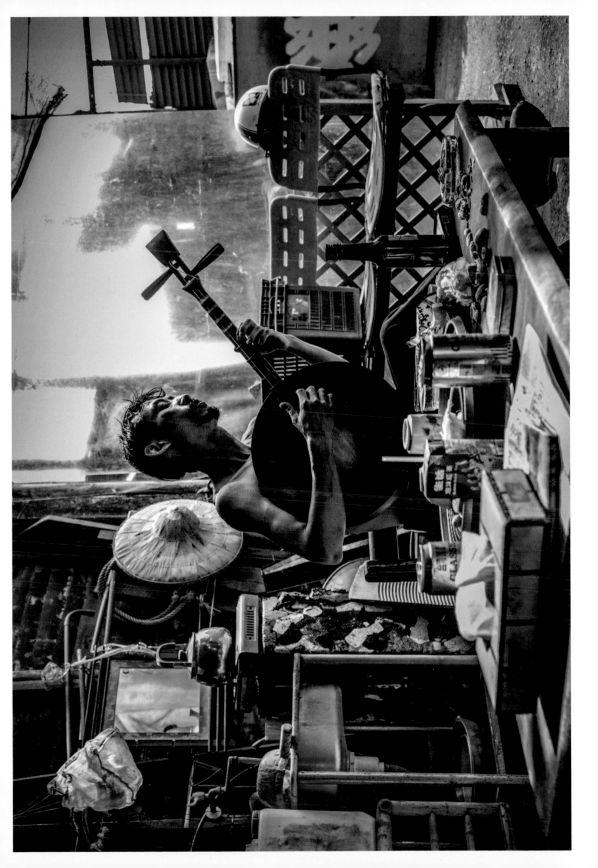

✛ 模仿貓

面對連鎖便利店像7-11、全家的風起雲湧，鄉下雜
貨店要找出路的方式，就是把自己山寨化；當人家
取名叫seven-eleven時，他們就用臺語諧音取名叫
「洗門」（seven）。

Seven-eleven有City Café，他們就會賣CD Café，
不知道為什麼來一個CD，是買咖啡送CD嗎，沒人
知道，受限於想像力，名字永遠取得不三不四，但也
沒辦法，人總是要找出一條生路。

我想以「洗門」來形塑臺灣鄉村一種前途未卜的未
來，裡面的年輕人也是，他們跟洗門存在著一種相
同的命運。

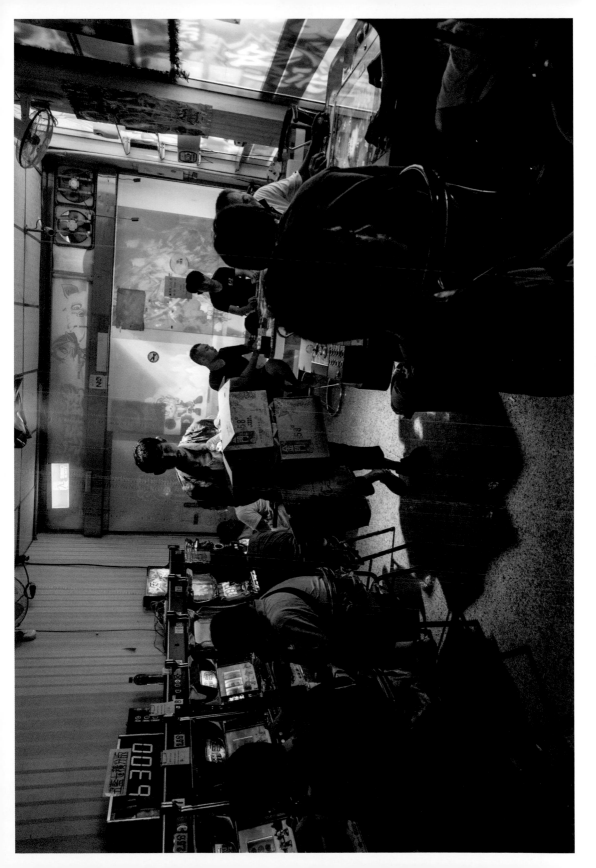

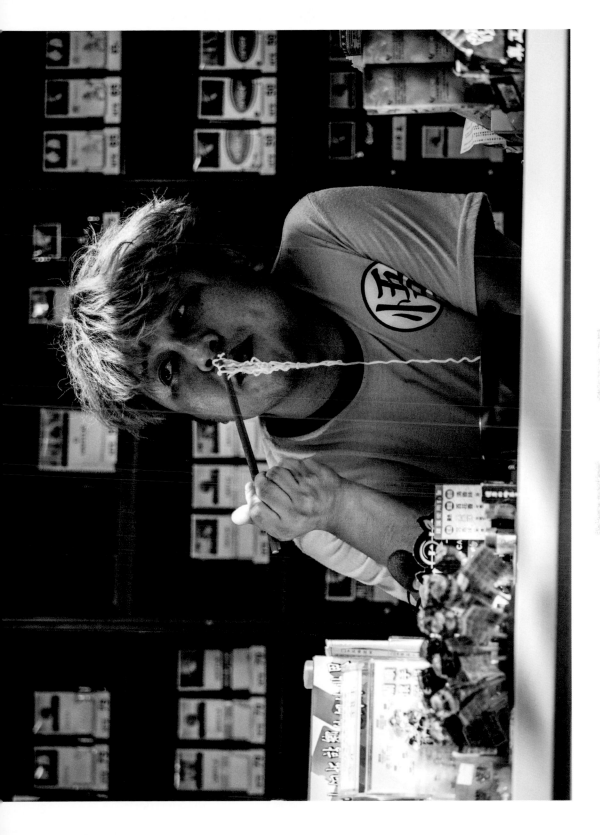

✛ 夾娃娃

我自己蠻愛夾娃娃的，我覺得夾娃娃有種療癒感，
電影裡肚財講的「很療癒」這件事情，其實就是在講
我自己。

夾娃娃的過程，彷彿令人置身在另一個空間，夾不
到當然會有點失落感，但如果夾到的話，真有一種
無法言說的療癒。事實上我的車子裡面就有很多我
夾起來的娃娃。

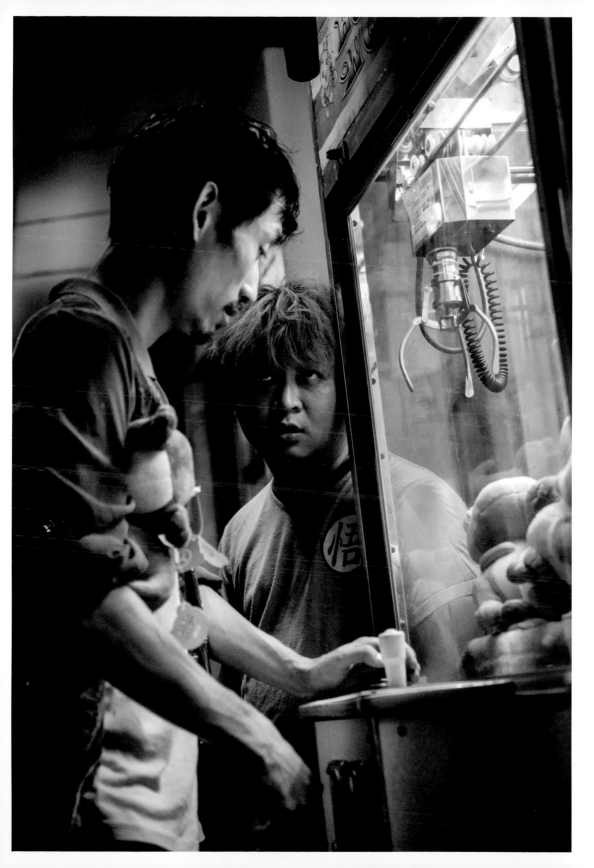

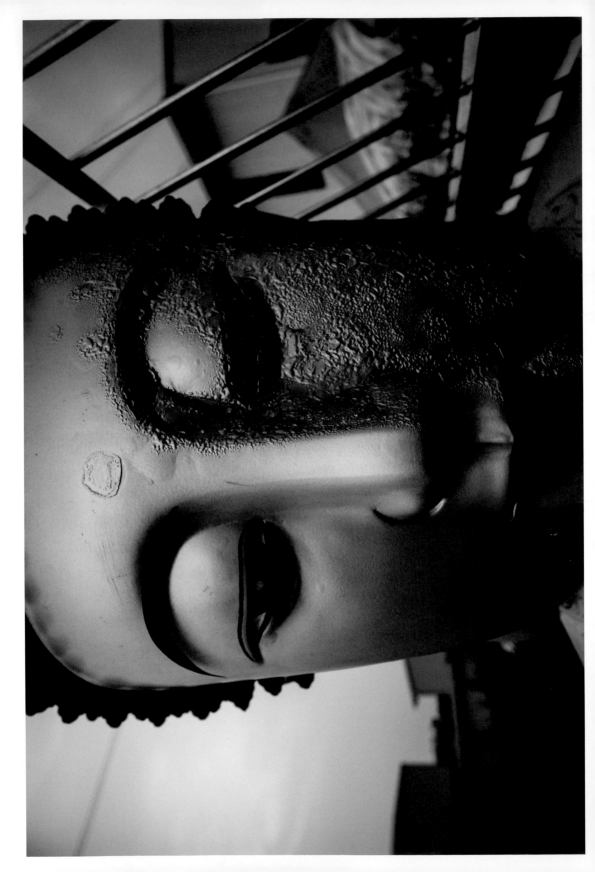

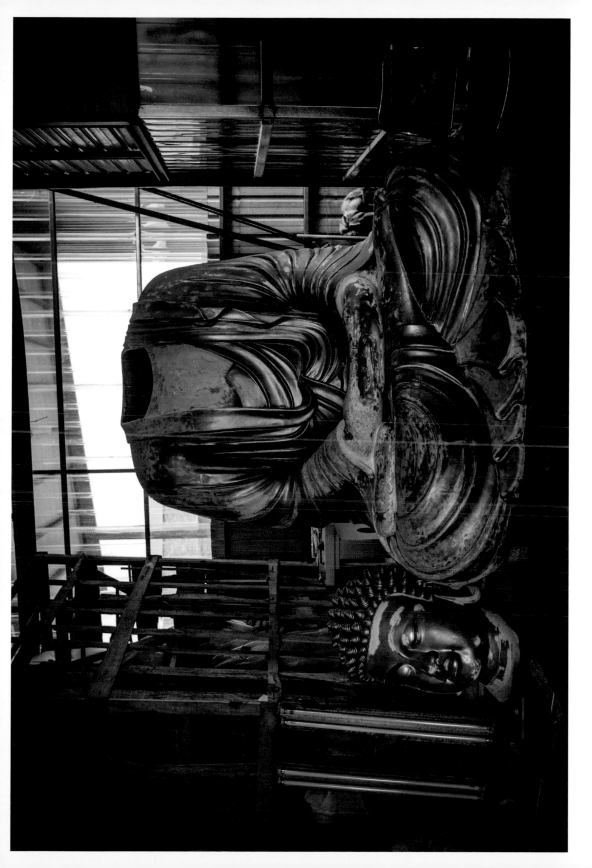

✛ 面具

近視的人會戴眼鏡,來彌補他的視差,當然有一些人沒近視,也會戴眼鏡來增加他的氣質;缺牙的人會戴假牙,來把他的門面弄得非常完整,當然私底下沒有假牙的時候也是讓人驚駭不已。

有些人生來玉樹臨風,但常常天不從人願,總會有些遺憾,身材不夠高,或是氣質不夠悠揚。我們的啟文董事長,以他的長相、身形,都可以說是人中龍鳳,但是很不幸的,他三十歲以後就發現他的秀髮一一離他而去。

假髮、假牙、眼鏡,或是現代的醫美專業,都是為了掩飾一些缺點,最初可能只是遮住外表,後來時間久了,可能就是遮住心裡的那一塊黑暗。

各位想想,要拍一個有頭有臉的人,用一頂假髮來欺負一個沒頭沒臉的人,請問全臺灣的演員中有誰可以勝任呢?大佛全劇組沒有人對戴立忍投下反對票;雖然外面紛擾蠻多的,但是為了戲好,人應該勇敢的時候還是要勇敢起來。

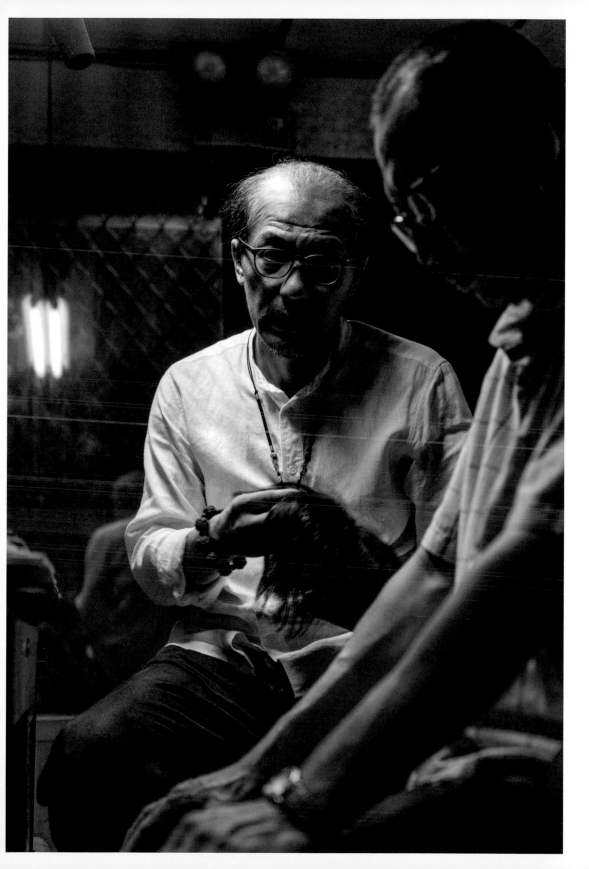

✛ 三人一體

對我來講，釋迦、菜脯跟肚財三個人其實是同一個
人的不同面向；

一個默默不語，
一個唯唯諾諾，
一個是見過生命的起起落落。

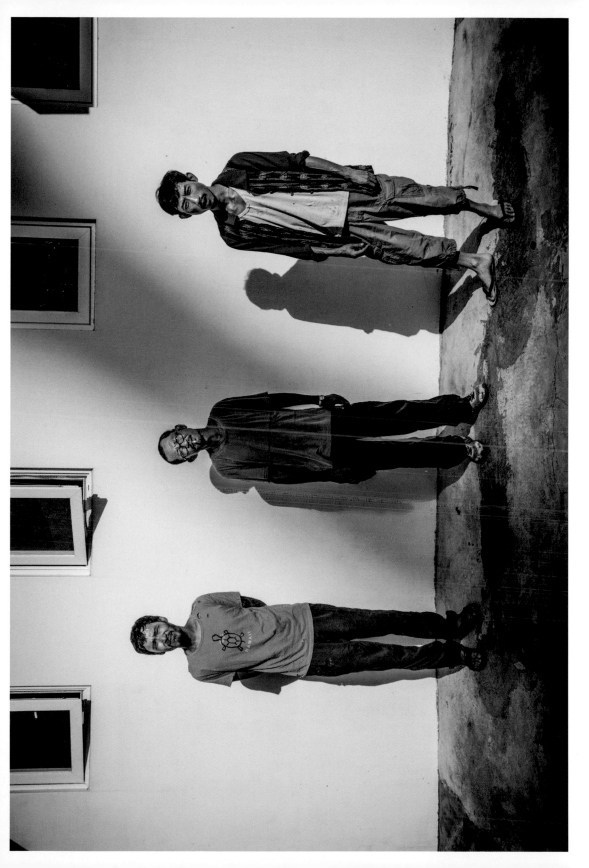

✛ 孤獨死

日本有很多孤獨死亡的新聞，甚至還有出成書，很多獨居者，不管年老或年輕的人，他們死亡過了一段時間之後，才被人家發現。如果才死幾天，屍體剛開始腐爛，還可以畫出一個人形；死了一個月後，屍體已經沒有原來的形狀了，屍水慢慢滲透進榻榻米或床墊下，就會形成一個圓形。

死亡這件事情對釋迦來說，不是人可以活多久，或是怎麼死，他看到的是一個形狀。

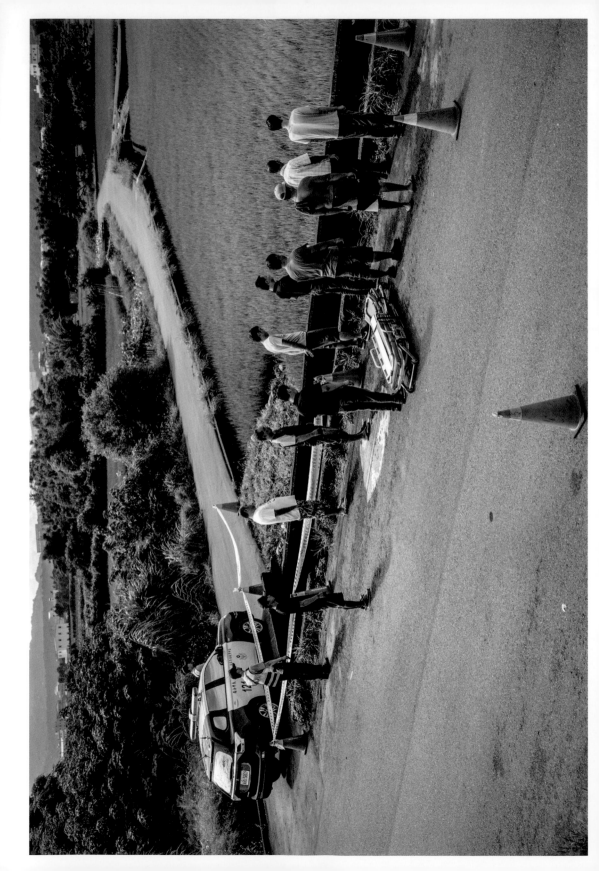

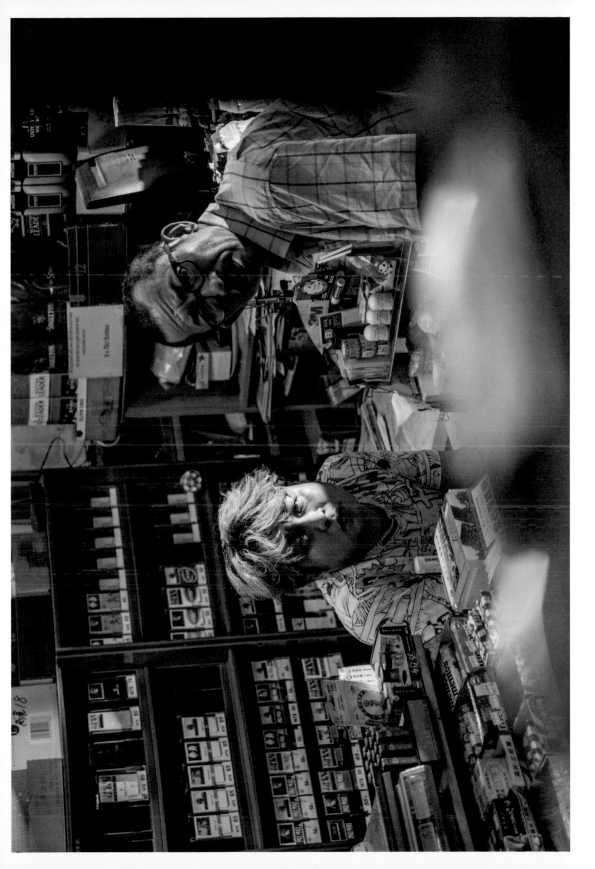

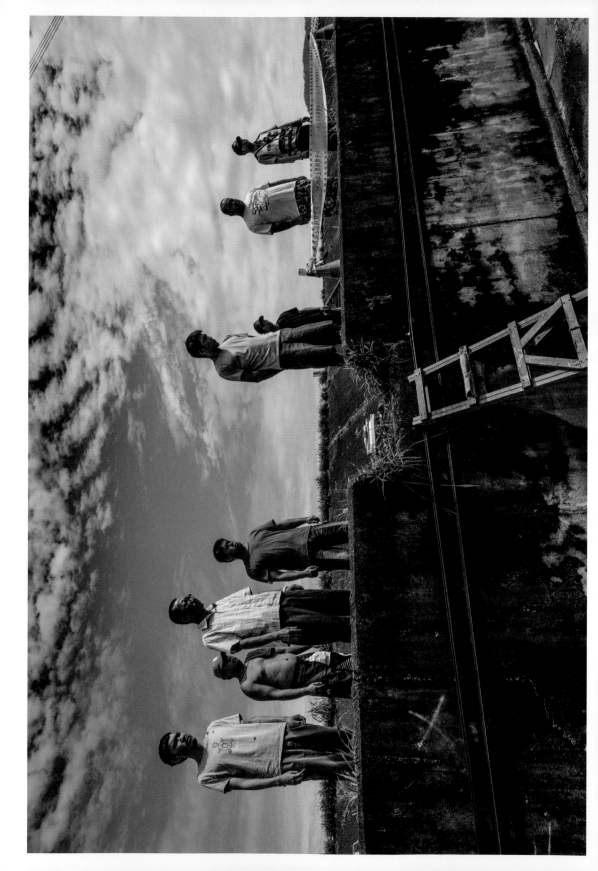

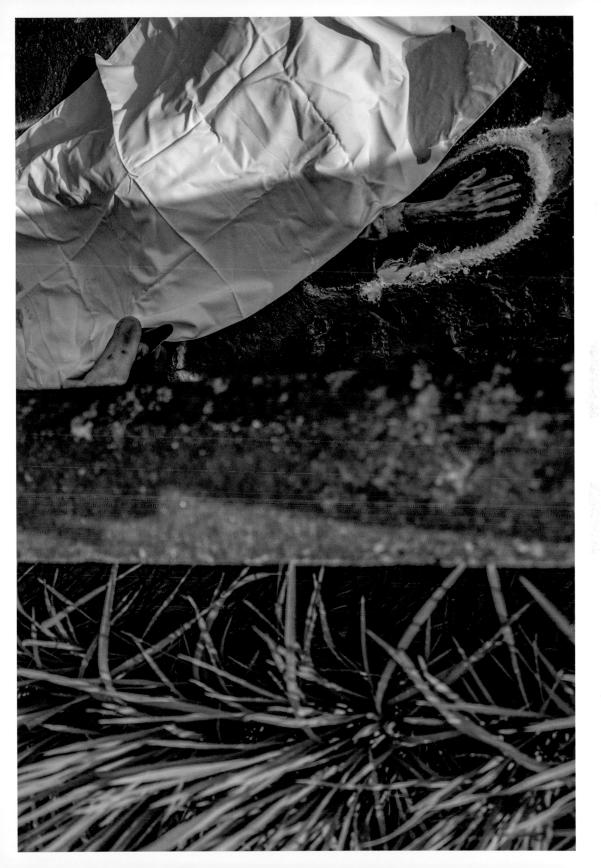

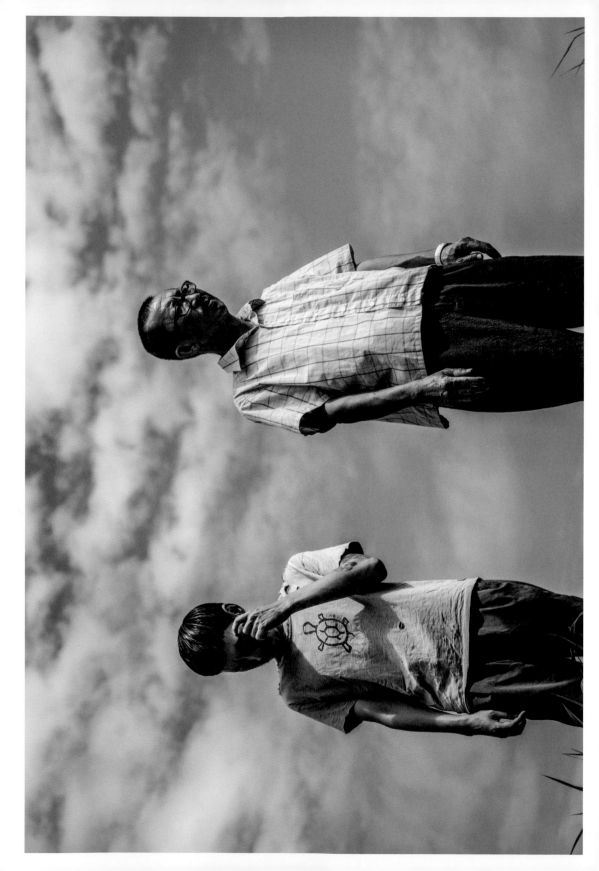

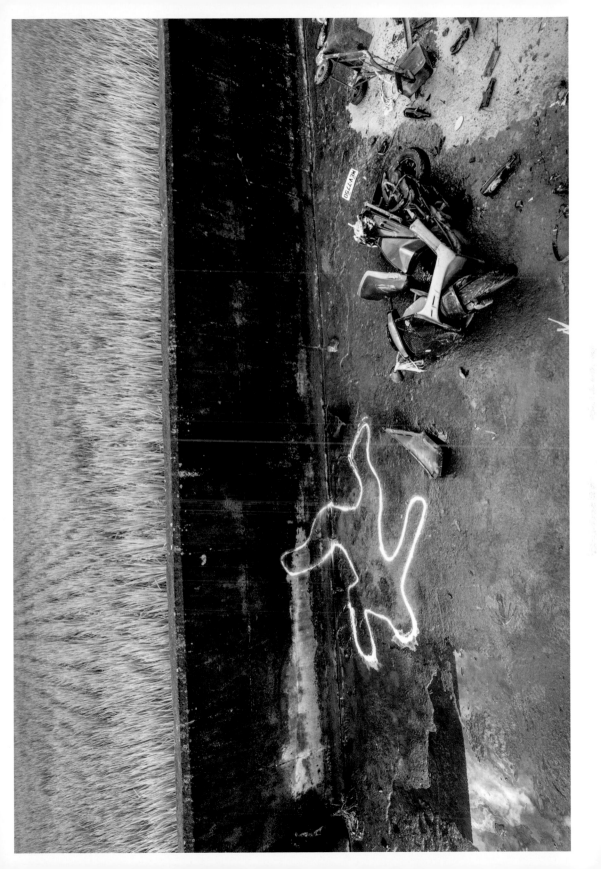

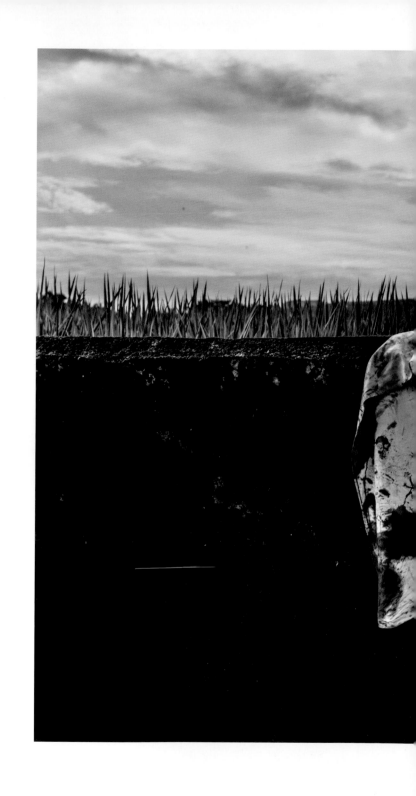

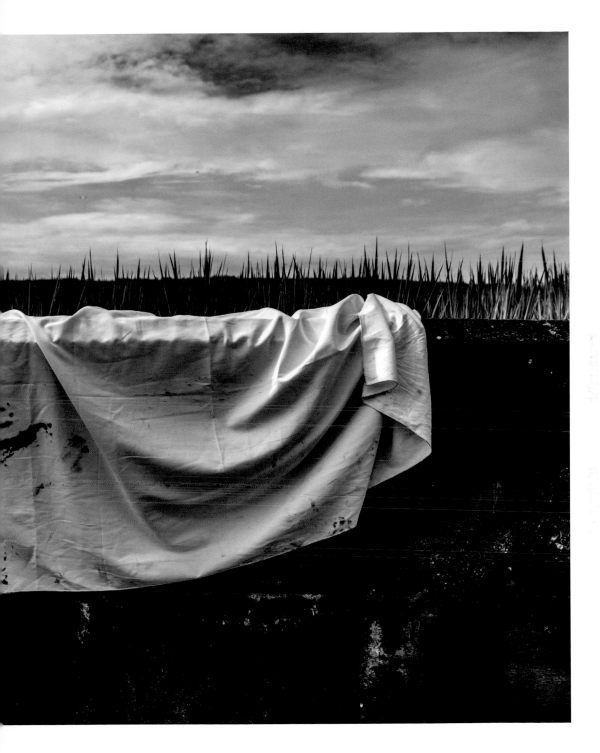

✛ 沉在水裡的錨

很多人會問我「釋迦」這個角色，他在片子裡是一個可有可無的人，對劇情沒太大的影響，但其實我覺得他是個非常重要的人物，他就是那個沉在水裡的錨，從表面上看不到這個錨的存在，但非常重要地穩住船，讓船不會到處漂移。

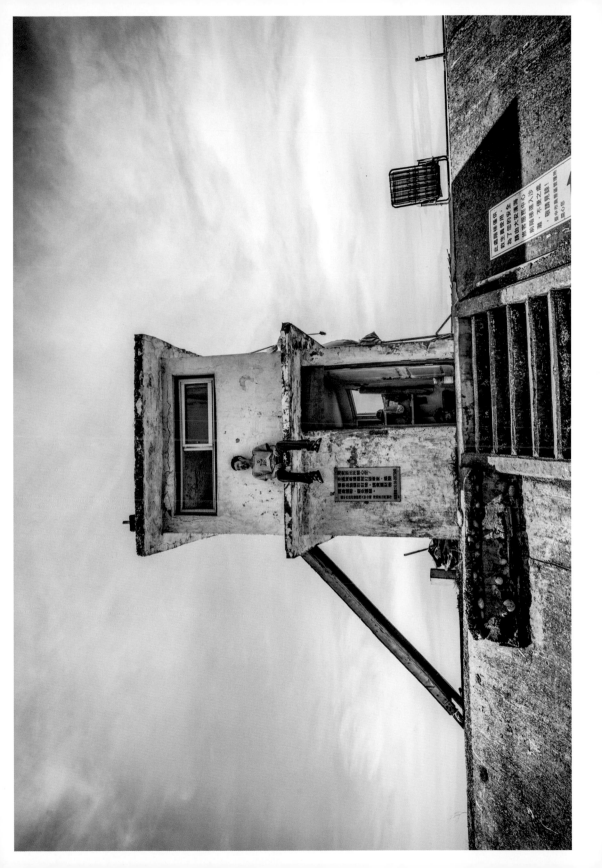

✛ 聽海浪聲才睡得著的人

十幾年前，某一天，有個老先生就出現在安平的一道堤防上，他住進了堤防上的海防衛哨。

那時我剛開始拍紀錄片，騎車經過那個堤防時，就看到他一個人在衛哨旁燃柴、燒熱水。回程時我停下來跟他聊天，也沒什麼特別目的，只是覺得他是個很有趣的人。

老先生披一條毛巾，聊天過程中他一直用毛巾擤鼻涕；他很熱情的泡茶給我喝，先用熱水燙了一下杯子，燙完後好心地用毛巾幫我把杯子擦一擦，就是那條他剛才一直用來擤鼻涕的毛巾。他把茶水倒進杯子時，我大概遲疑了三到五秒鐘，但還是把茶喝進肚子裡。

喝著喝著，他跟我說這個茶葉沒味道了，要換新的茶葉，杯子也重新燙過一遍，我心想太好了，這杯子終於乾淨了，沒想到他又拿出那條毛巾，把剛燙過的杯子擦乾。

我繼續用這個杯子喝了一堆茶，邊聽他娓娓道來：他是個退休船員，其實家就在附近，因為家裡兒孫太吵，他睡不著，於是就自己搬到這個海防衛哨來；這個衛哨裡沒有電，晚上他可以看到天空的星星，就會覺得自己很像在海上一樣，比較容易入睡，也睡得更安穩。

旁白說到釋迦這個角色時，說他是一個需要聽海浪聲才睡得著的人，故事就是來自這裡。

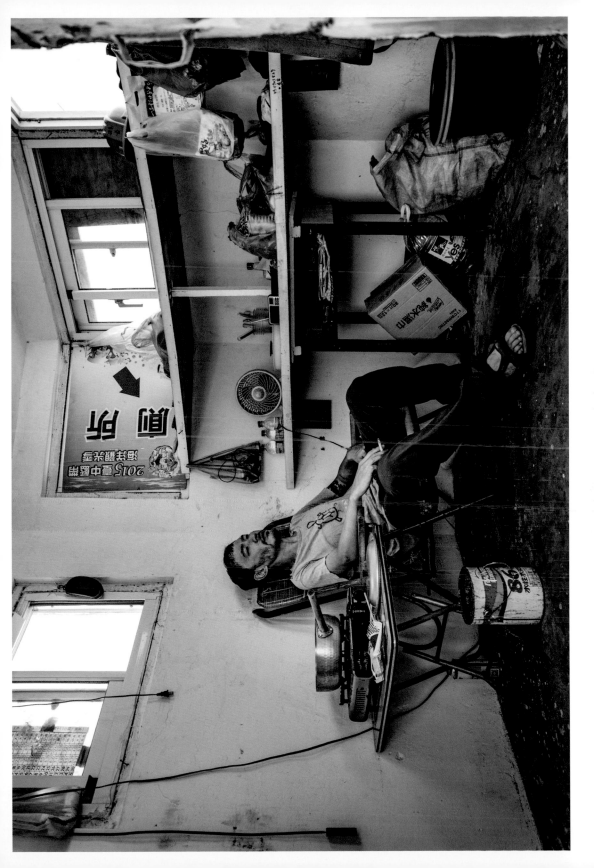

✚ 海報帆布

我從小就住在鄉下,每次選舉完,就會有各式各樣、不同黨派的候選人帆布被鄰里拿來使用,有些人拿到田裡蓋農藥、肥料,或是用來搭個臨時的棚子,更有人拿去蓋漏水的屋頂。

選舉時會分黨派,使用帆布時就不分黨派了。其實說穿了,很多政治人物根本就沒幫老百姓做事,唯一造福鄉梓的,可能就是這些帆布。

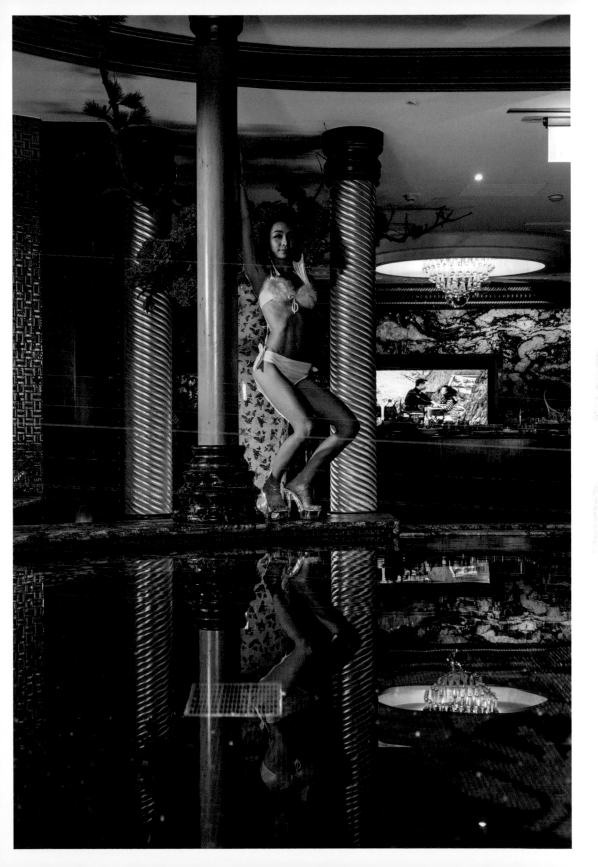

✚ 紫禁城

原本劇本裡寫的酒店，就是一般傳統的那種：有包廂、有小姐，在裡面還可以牽著小姐的手一起唱歌。

劇組不知道哪一個人在某種機緣下，找到了這家紫禁城汽車旅館，它裡面不是開玩笑的，金碧輝煌，連汽車道都與眾不同，當下大家都非常喜歡這個場景，二話不說，要我立馬把原來的設定改成這家紫禁城——其實我覺得非常好，比我原先想像的還好，何況從入口到房間的車道，閃閃爍爍的，車子像開在星空下一樣。菜脯有句台詞說「還有聖誕燈耶！」就是在形容這個感覺。

這個場景解決了很多事，比如汽車旅館的車道不用再找了，酒店的包廂也有了，而且連門口服務小姐的「歡迎光臨」也用了我們副導演的聲音演出。那個感覺好像找了一個不錯的演員，戲演得不錯，價錢便宜，沒上戲的時候可以擔任場務，拍撞車戲的時候還可以當撞車替身；對於手頭拮据的劇組來講，這完全就是天賜良緣。

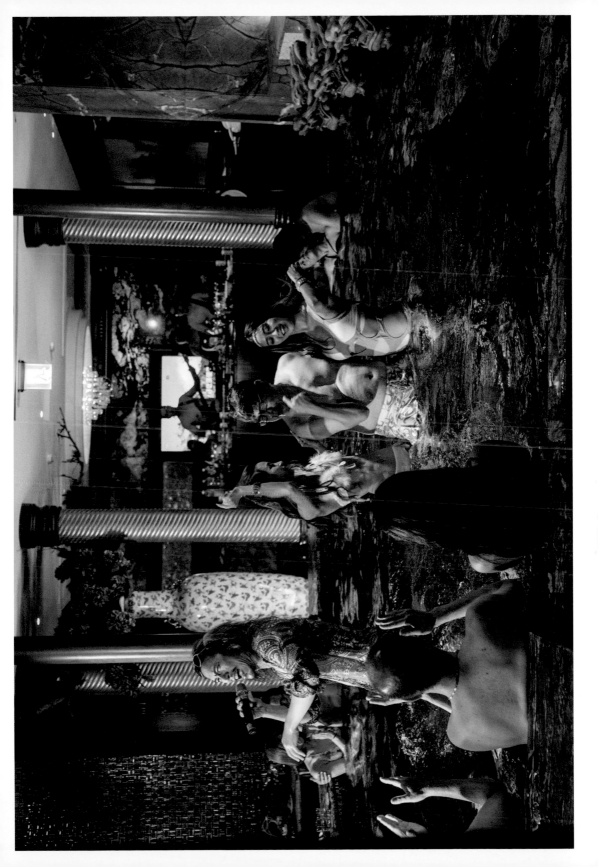

拍攝那一天非常熱鬧，來了很多人，包括豬頭皮都來了。原先的拍攝是以卡拉OK伴唱帶作伴奏，後來發現不對，這種聲音扁平，沒有立體感，隨即一個命令下去，希望一個小時內從臺中調來一組樂隊；這真的是非常強人所難，但製片組仍在這無厘頭的要求下，用一小時左右的時間找齊了這四個人，而且個個都身懷絕技，更有趣的是，每個人都有自備表演服裝。

就在他們披上衣服準備表演時，攝影師突然說：這些人的衣服有種說不出來的怪，而且是不好的怪；當下服裝組沒有準備衣服，但我們靈機一動，就叫他們把上半身脫掉，瞬間大家都笑了起來，發現這四個人因此完全融入了這個場景。

後來我們把這四人團體取名為「打赤膊樂隊」。

不要懷疑，這四個打赤膊的人就是照片上的本尊，絕對不是生祥樂隊。

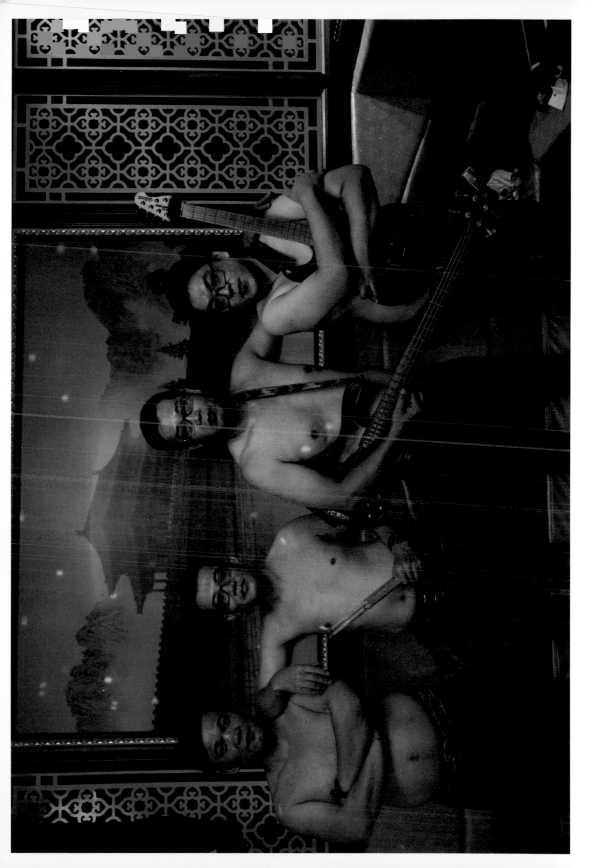

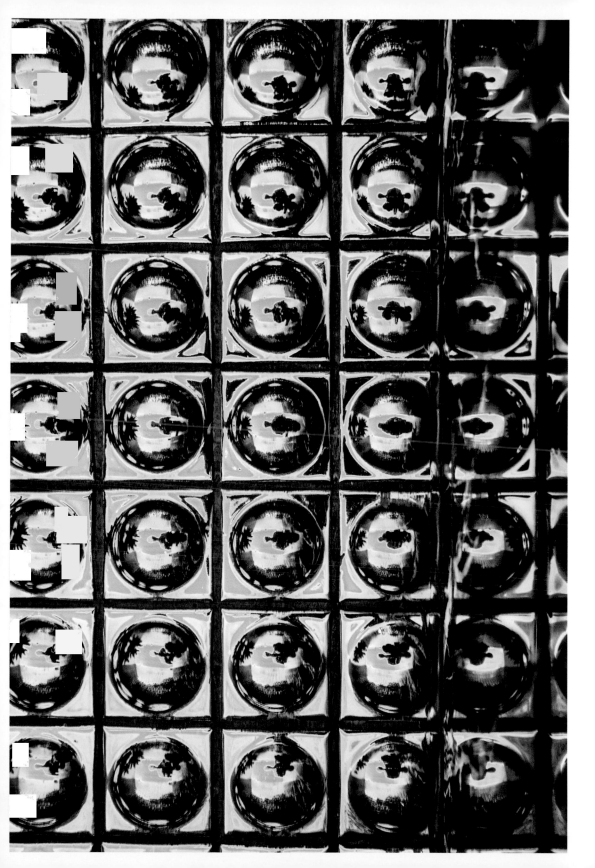

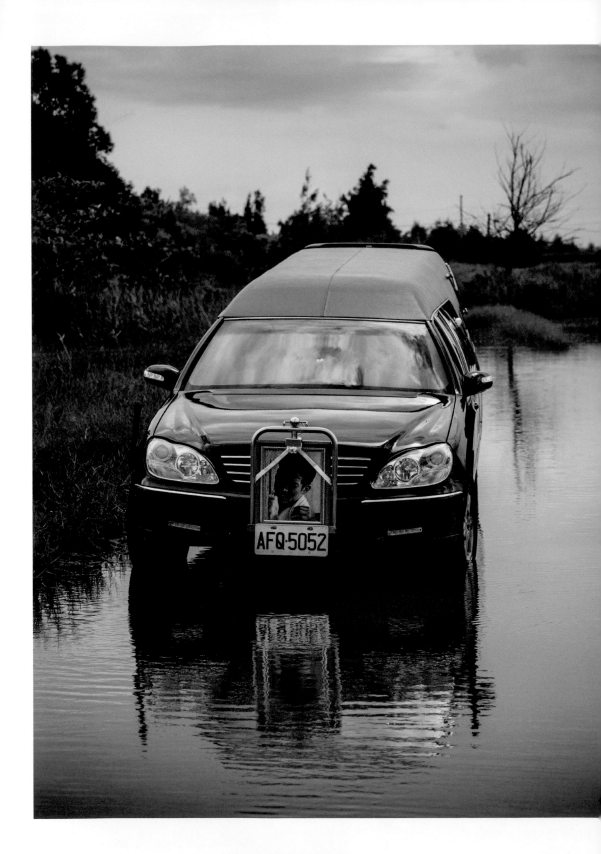

✛ 沒有照片的人

電影上映後，有位觀眾在網路上說他看到肚財出殯
的那場戲就哭了；他想起一個親人在不久前過世，
那位親人生前因故成了流浪漢，過世後家裡才收到
通知，但當家裡人要幫他辦喪事，需要找張照片當
遺像時，卻發現真的沒辦法找到任何一張，只好從
很久以前的家族大合照中截圖放大。

為什麼人會沒有照片？首先，他可能沒有朋友，沒
有人想和他留下倩影，當然也有可能是他很討厭拍
照，就像許多名人一樣──但是你放心，這些名人死
後會有成堆的照片讓他們的遺族難以挑選。

這些沒有照片的人，絕對不只肚財一個，通常他們
都是社會階級裡的最下一層，也就是一般人最看不
起，最不願意交往的那一類。

平常生活裡，我們不會覺得這些人悲哀，但死亡就
是最好的佐證。

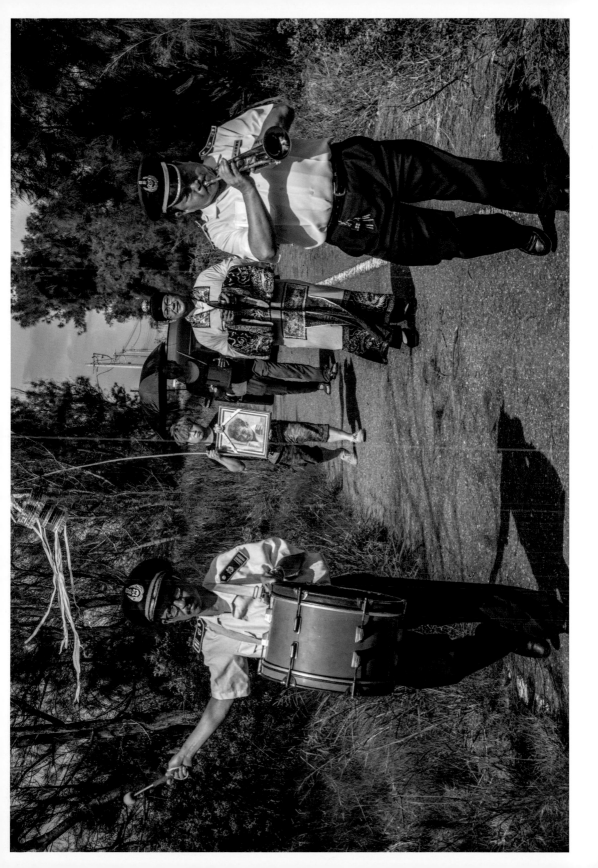

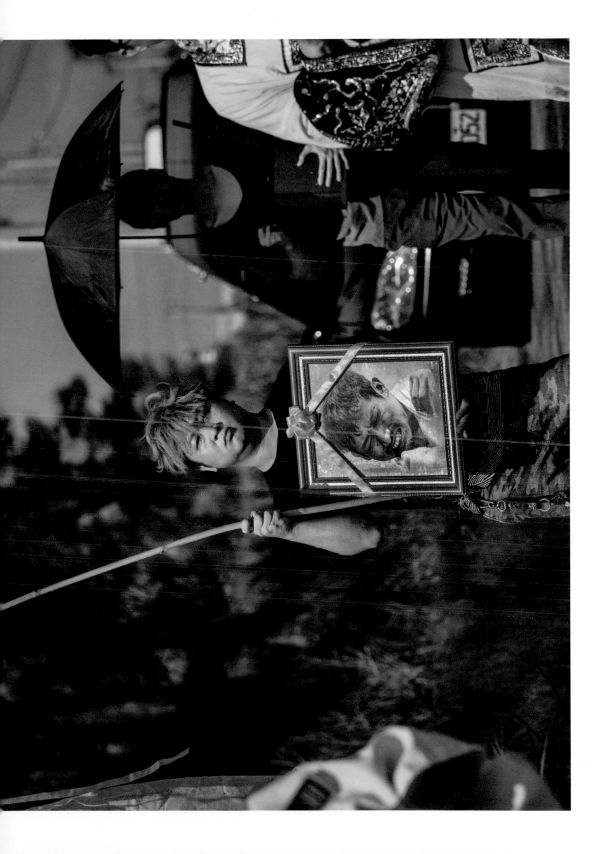

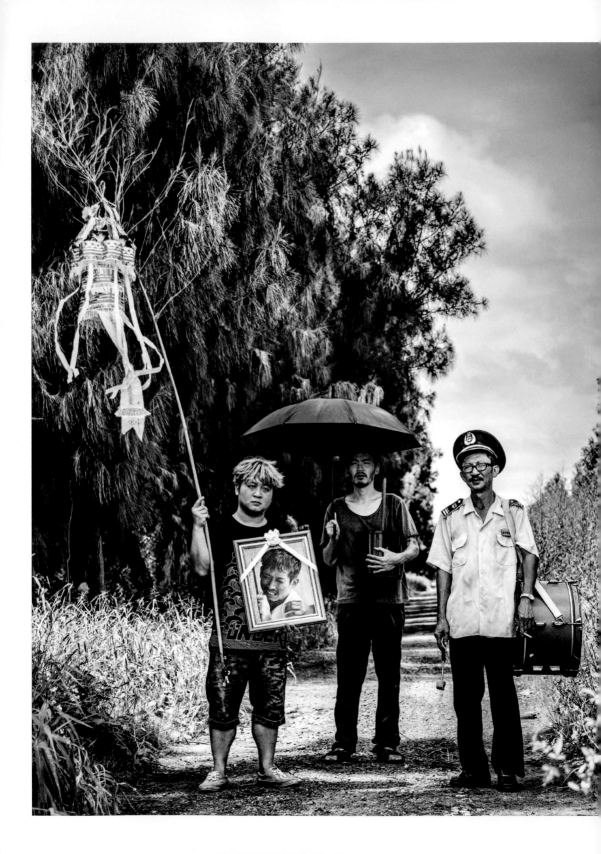

✛ 送到這裡就好

　　那天拍片的時候，天氣非常好，不管是天空的層次、空氣的透度，都好到有點誇張；但在南部鄉下，因為長期淹水的緣故，走著走著就突然遇到一大灘水，大家也不知如何是好；拍攝過程中，整個送葬隊伍因為這灘水而完全停了下來，但攝影機仍繼續往前，於是留下了這個奇怪的景致。

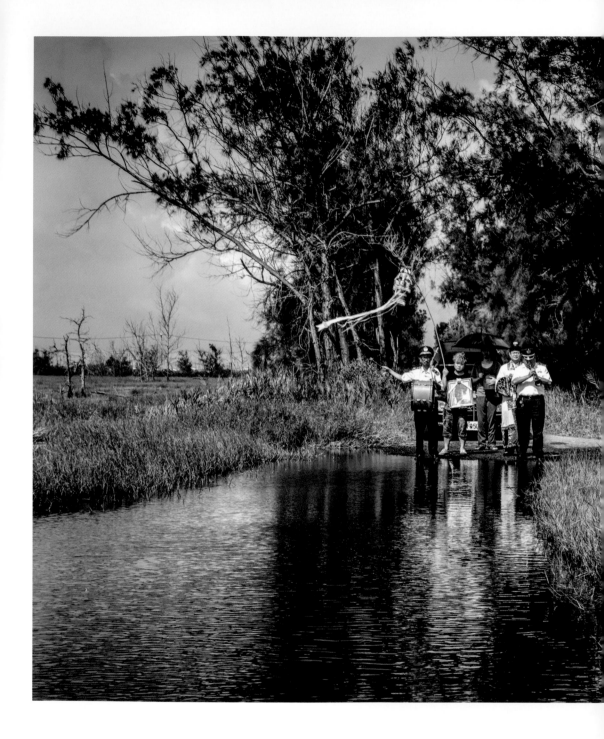

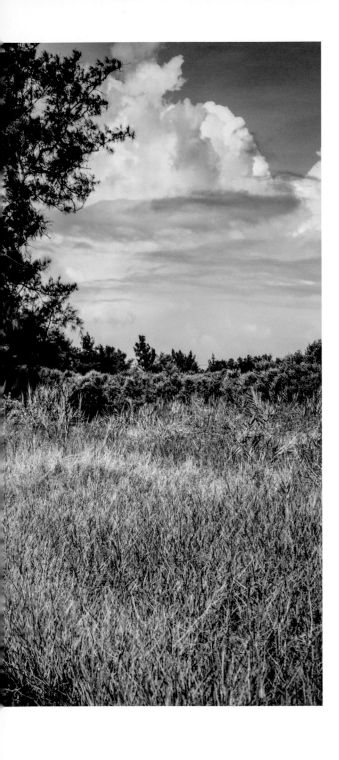

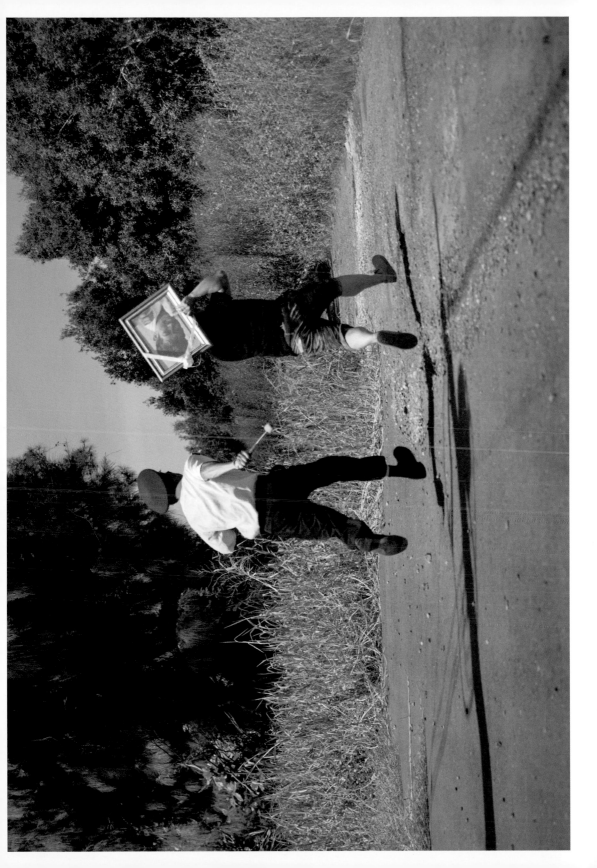

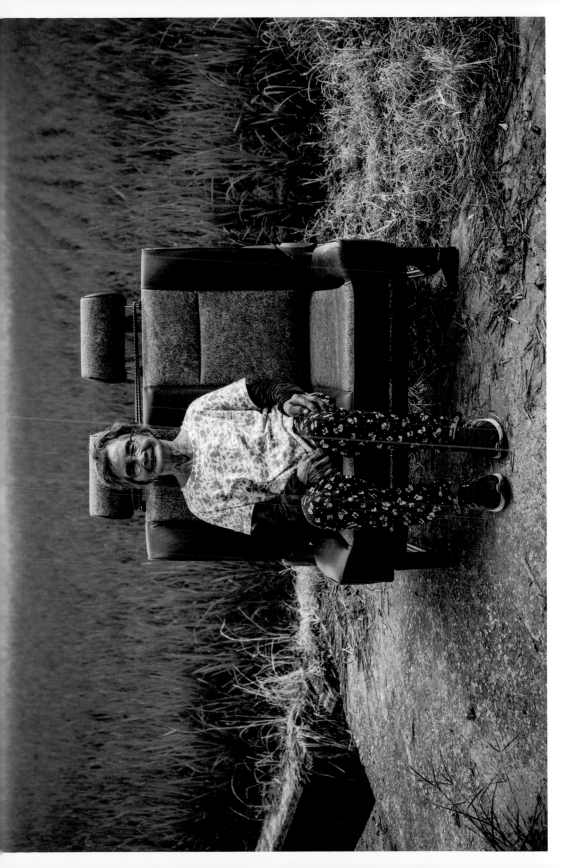

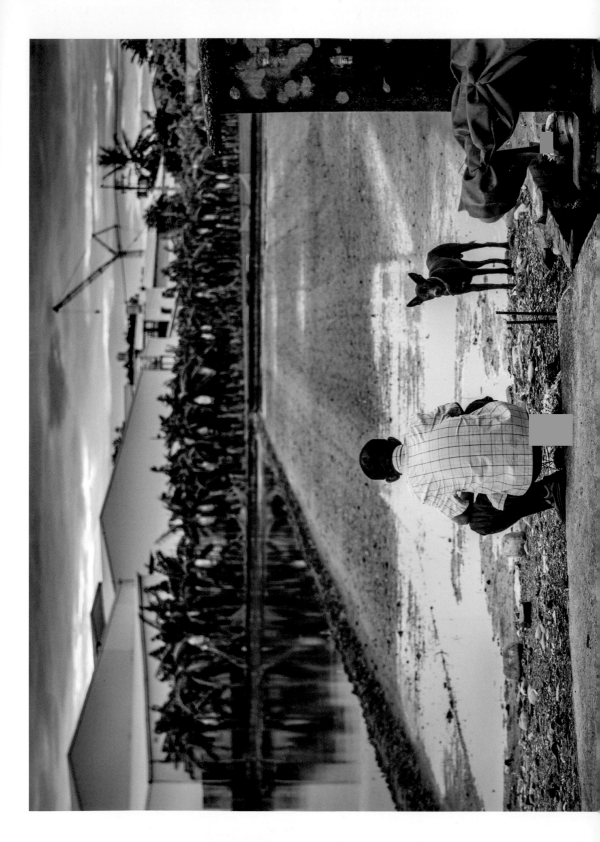

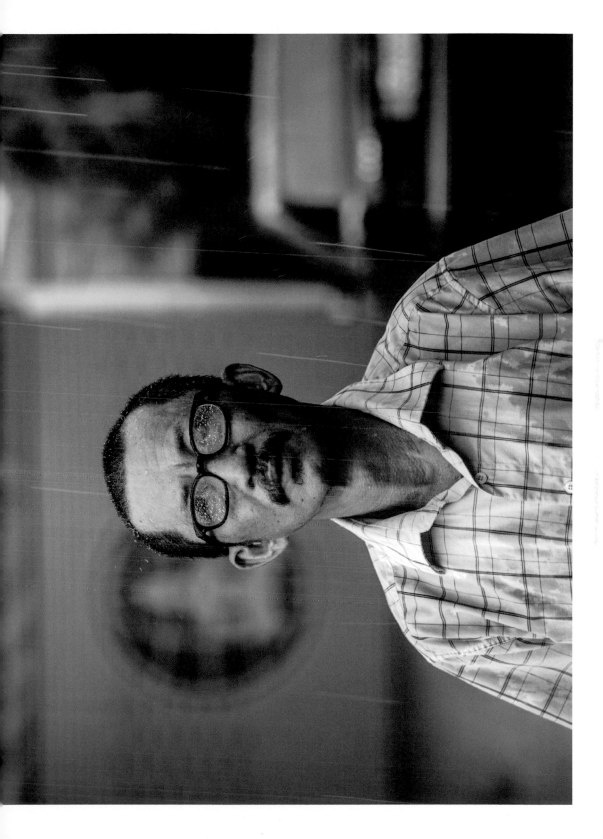

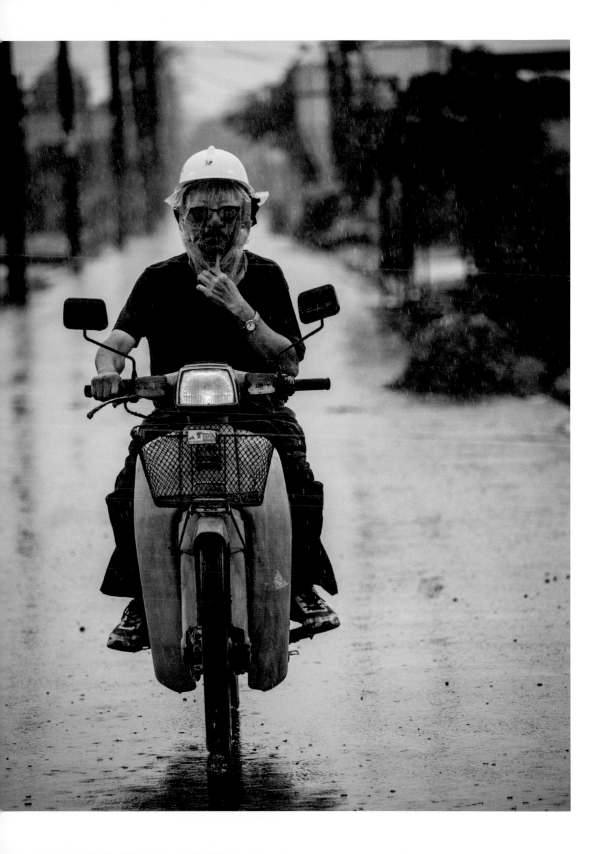

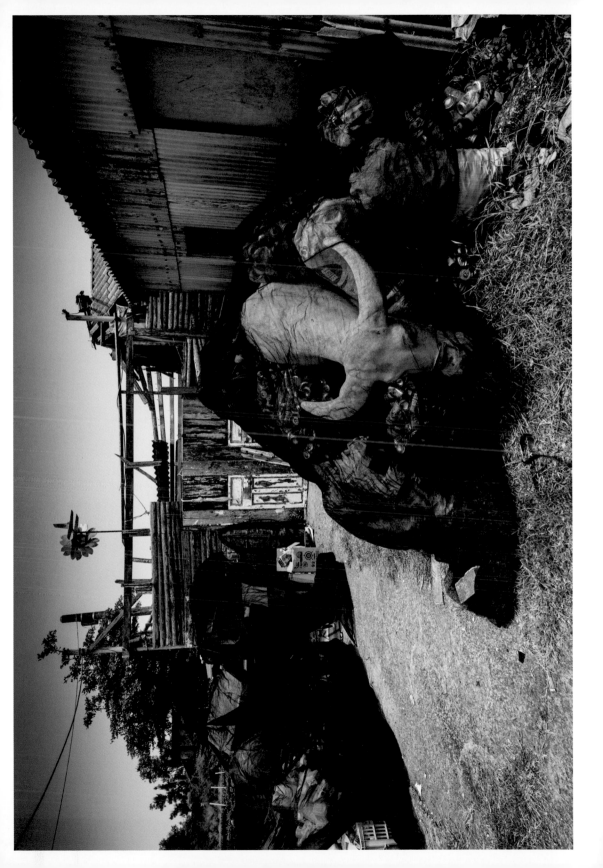

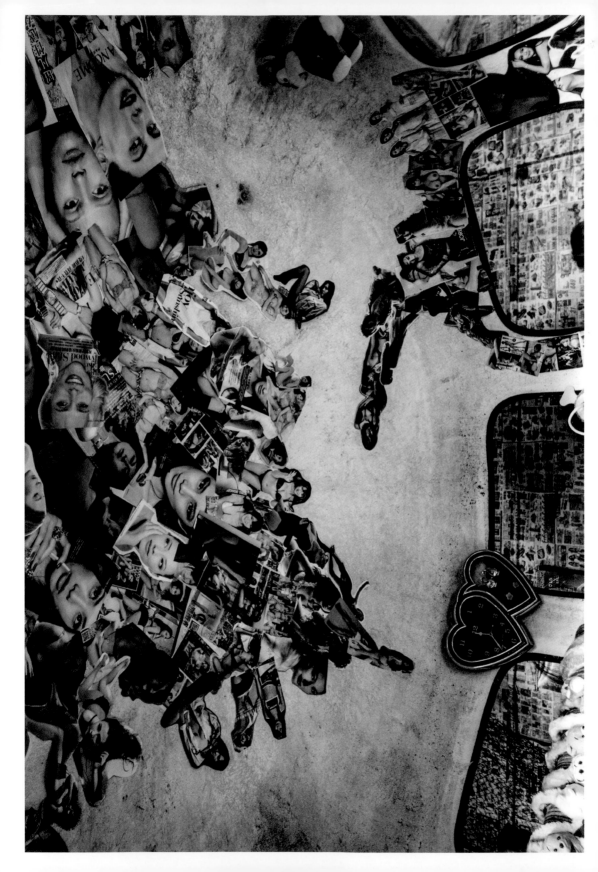

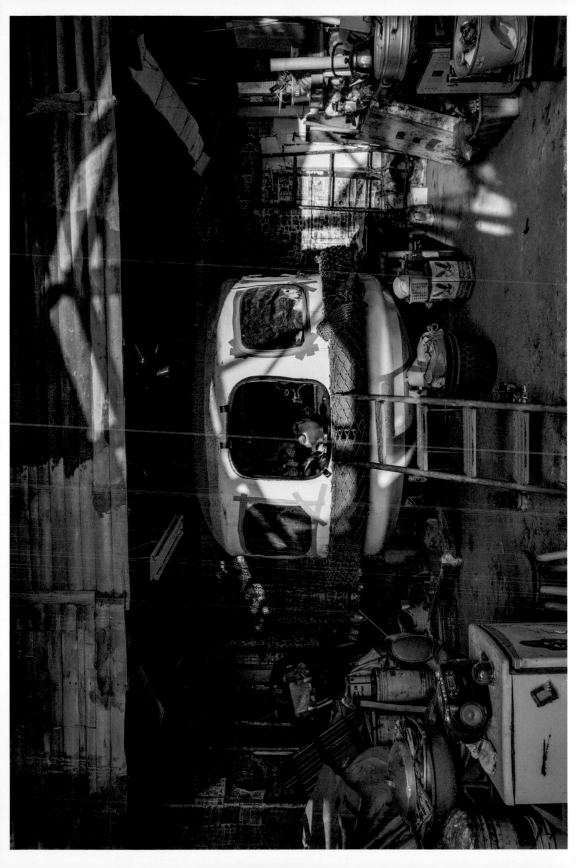

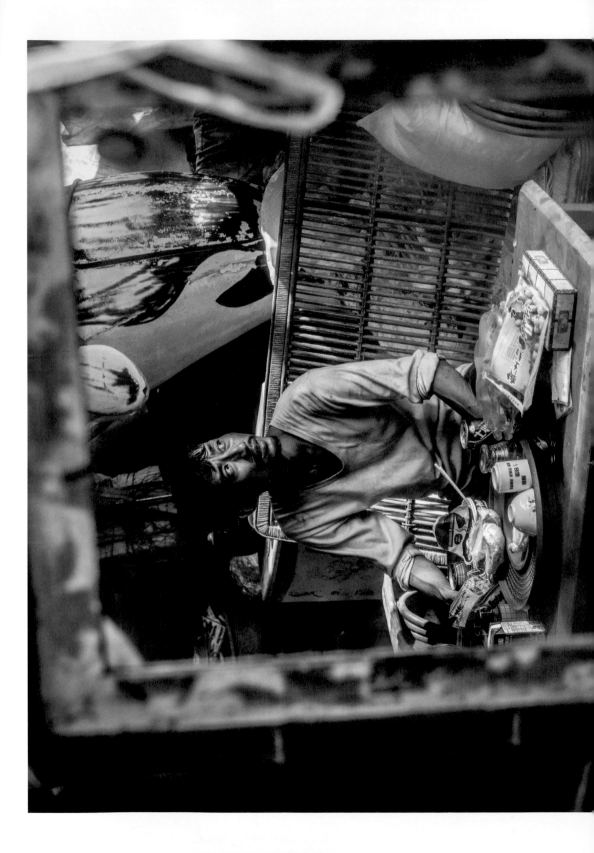

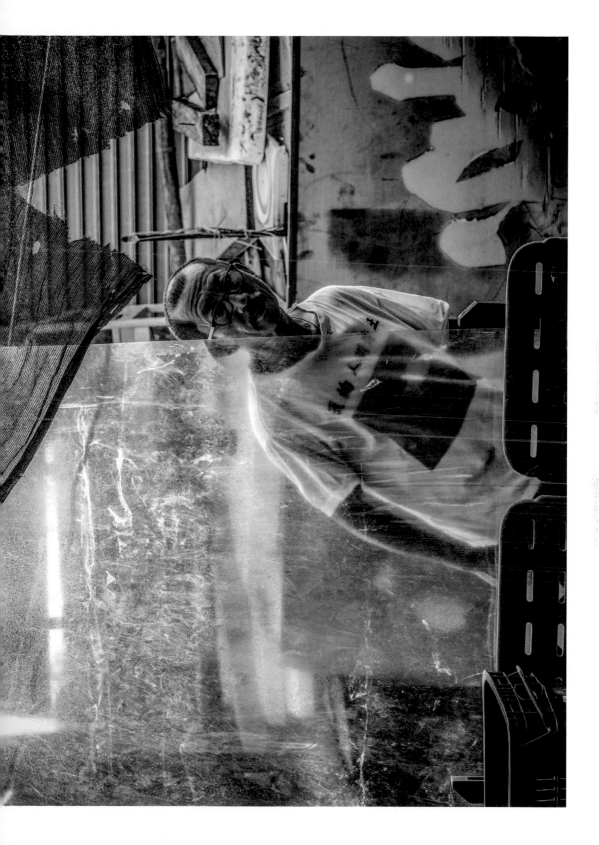

✠ 內心的小宇宙

「現在是太空時代了，人類老早就可以搭乘太空船
去月球，可是永遠無法去探索別人內心的小宇宙。」

人其實是孤獨的，每個人自己都有一塊不為人知的
小世界，即使再怎麼熟，你還是永遠無法理解對方。

啟文有我們不瞭解的地方，例如說他的假髮；副議
長也是，你以為他每天只會玩樂喬事情而已嗎；高
委員更不用講了，他的女助理就是他害怕寂寞的證
明；那位面善心善的師姐，也是藉由否定別人來證
明自己的存在。

其實每個人都有我們不了解的地方，
這些地方就是孤獨的所在。

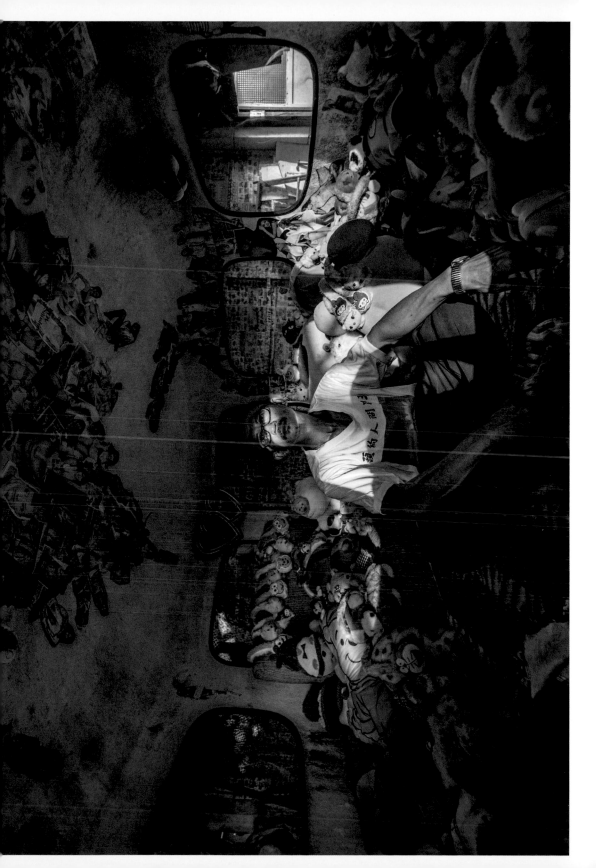

✛ 大佛的命運旅程

那天大佛出航時，老天爺給我們一個很大的太陽，我們從高雄的工廠出發，轉到屏東，再從屏東附近的交流道上二高。

一路往北，卻眼睜睜看著大太陽不見了，遠遠地壓過來一片烏雲；烏雲越來越厚，感覺像在科幻電影的場景中，太空梭要鑽進黑洞的感覺。車一直開，過了旗山後天又慢慢開了，見再拍下去也沒有什麼特別的畫面，整個劇組便調頭回去。

一夥人開著車衝向內埔，吃了當地最著名的阿英麵店，他們的麻醬麵真是難以形容的好；製片阿忠叫了滿桌的小菜，那是大佛旅程中最令人難忘的。

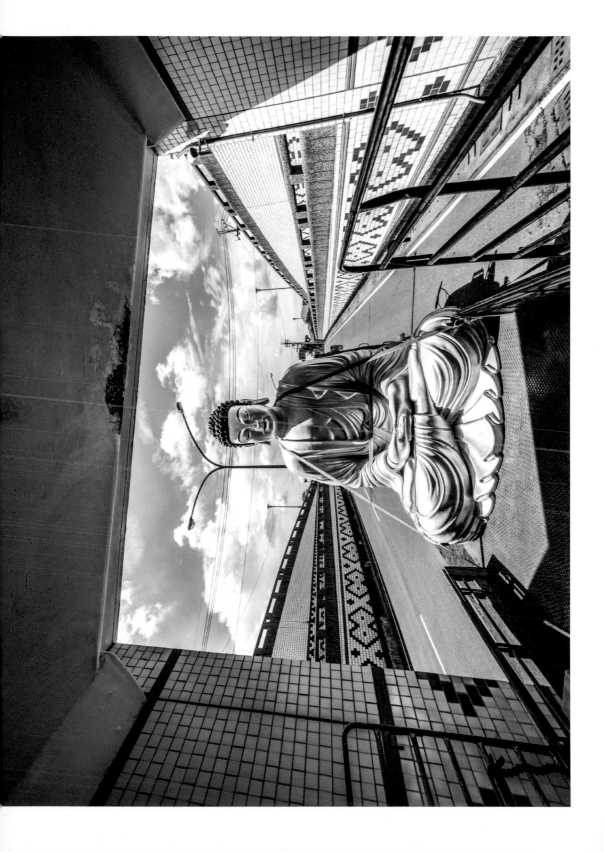

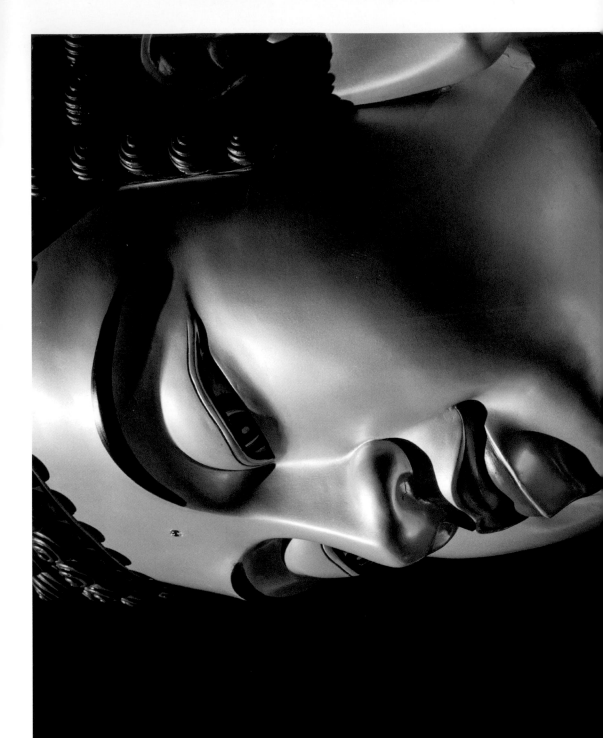

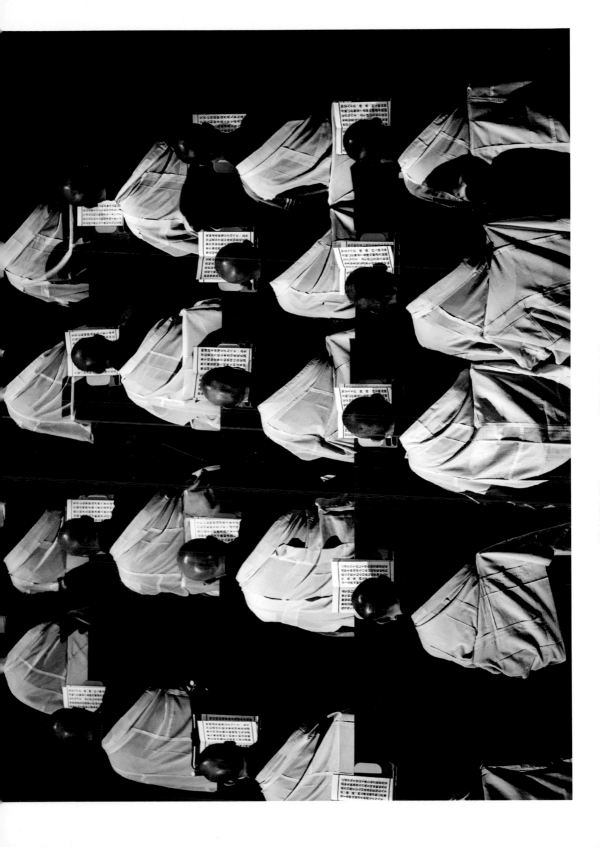

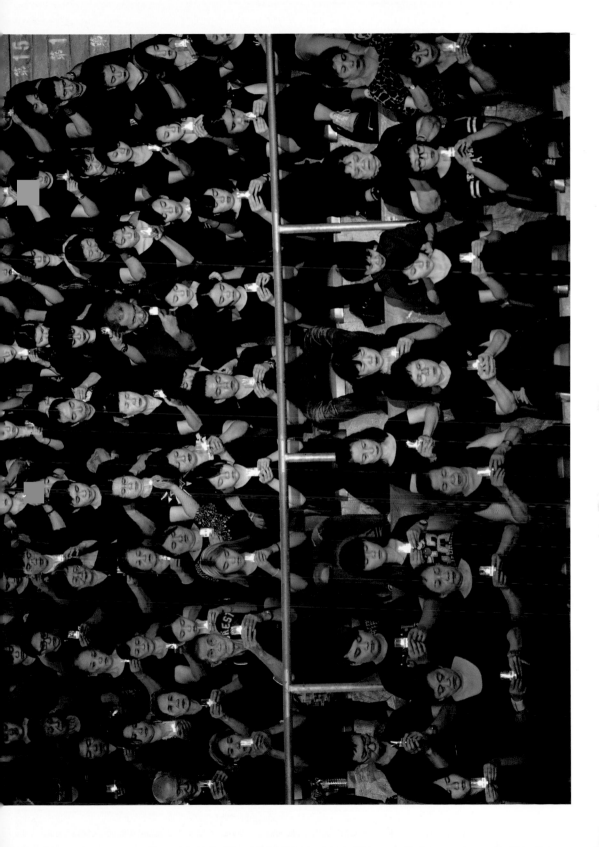

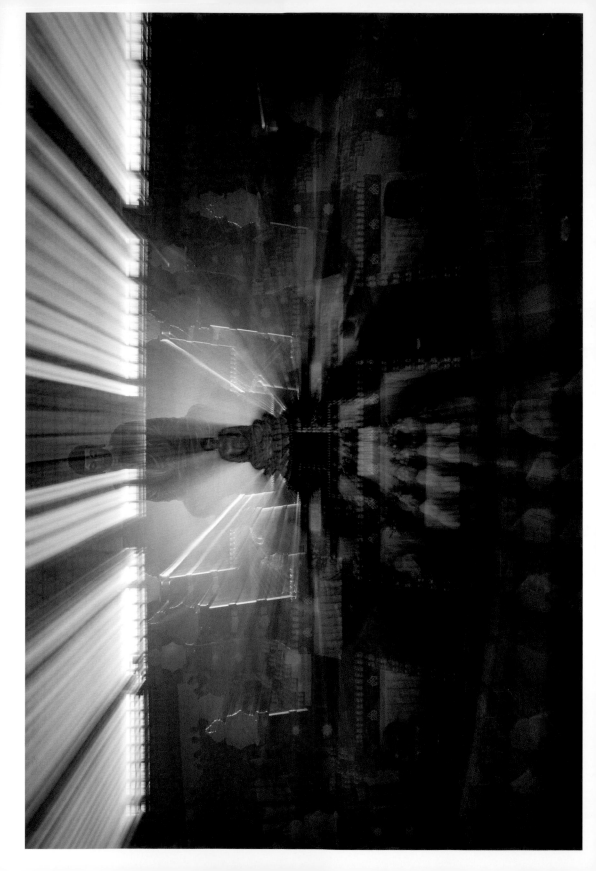

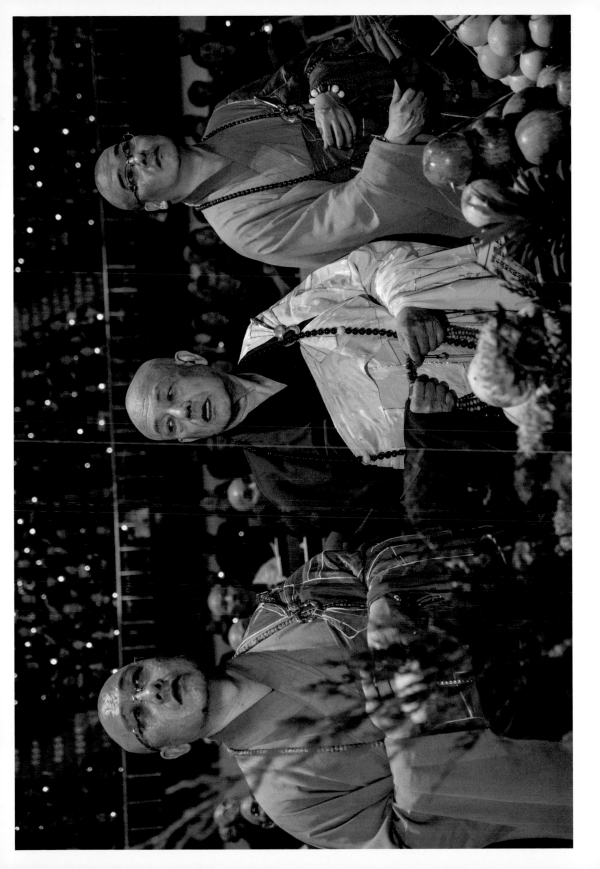

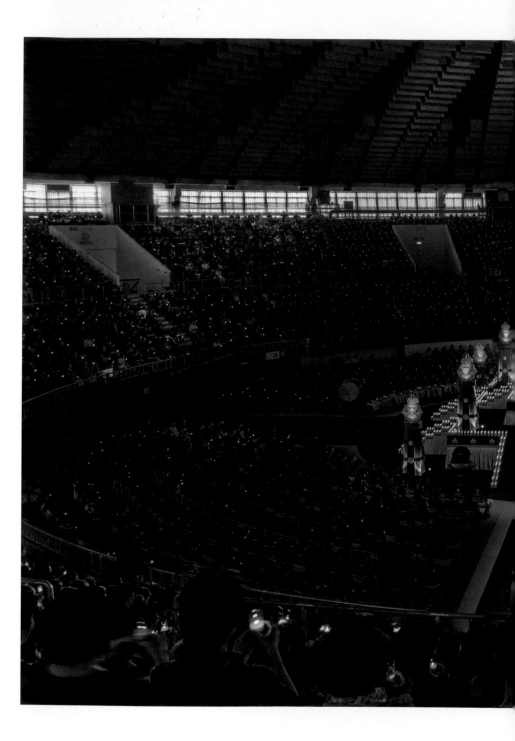

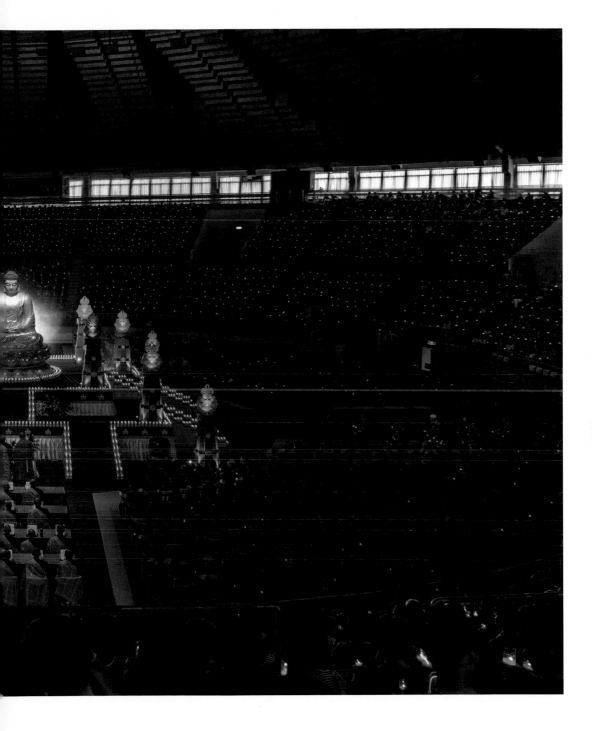

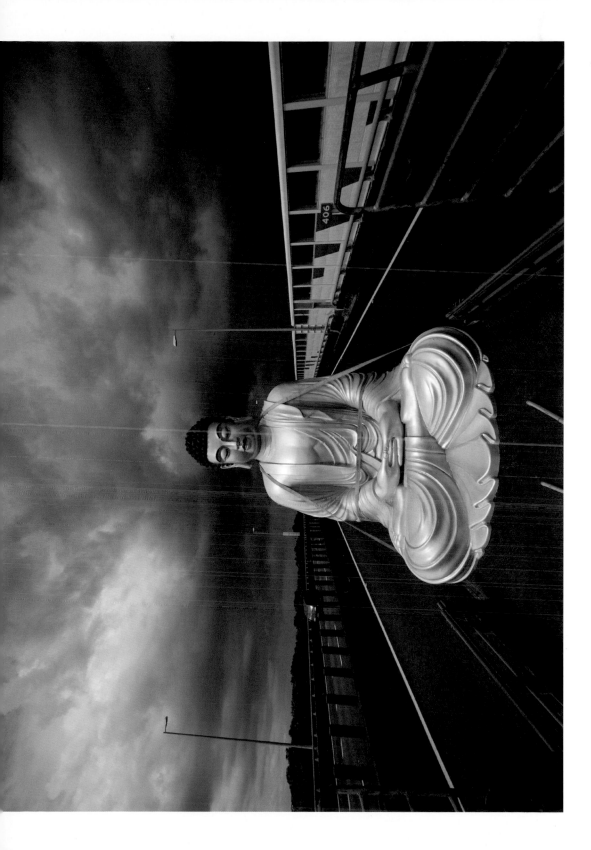

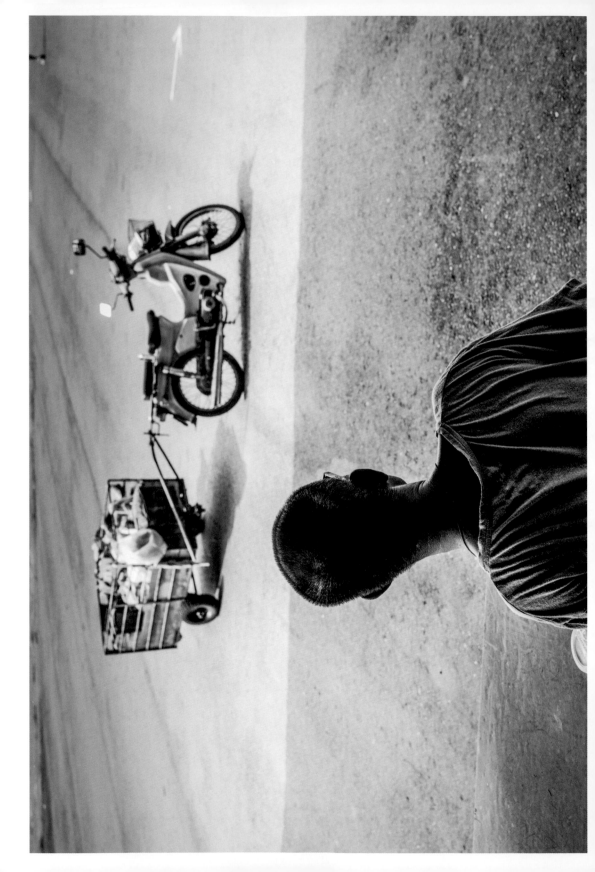

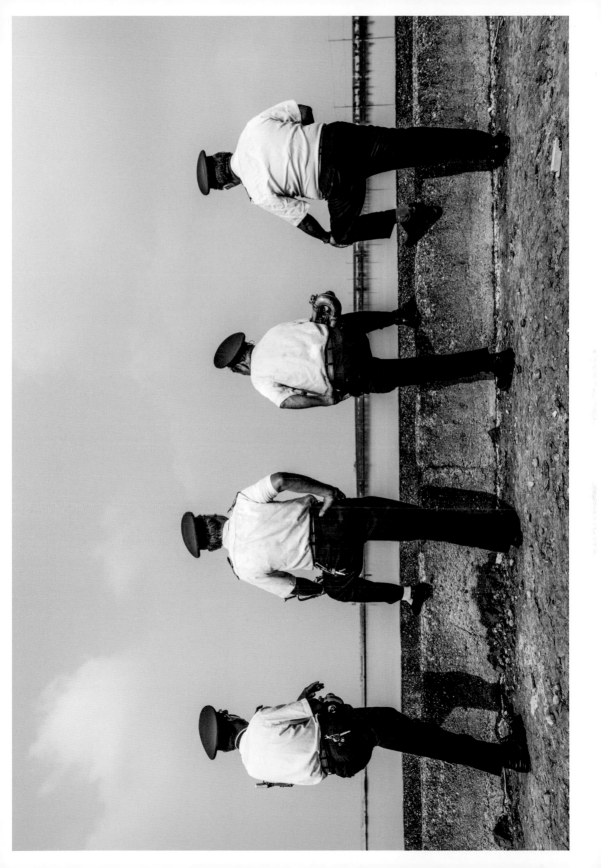

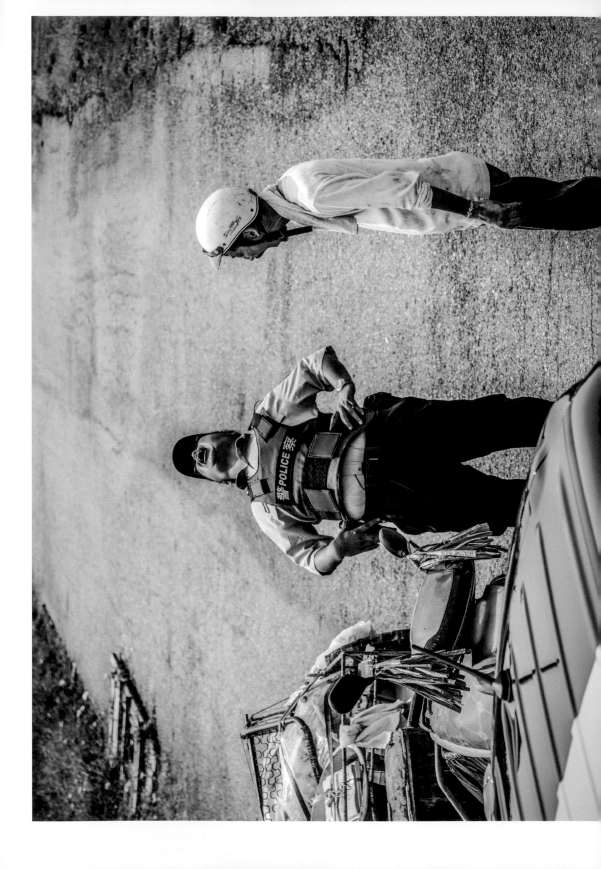

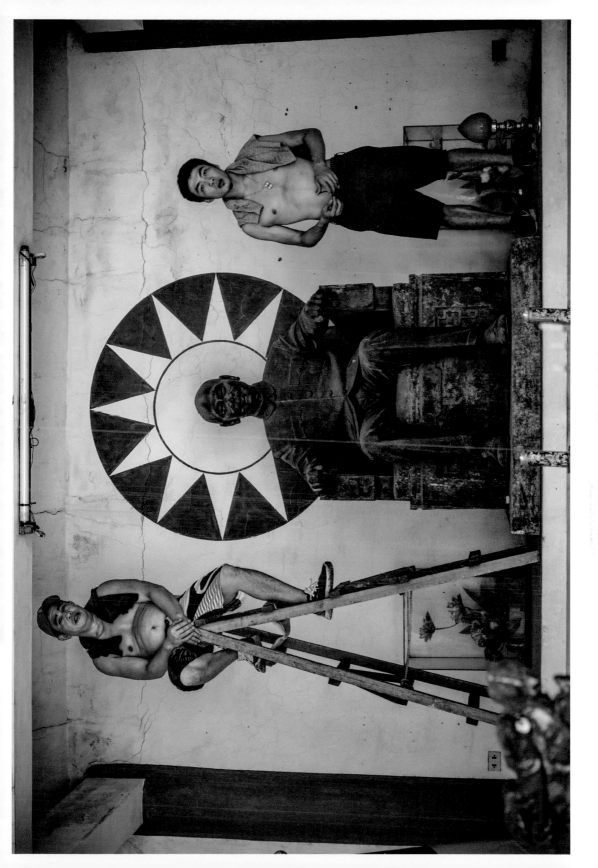

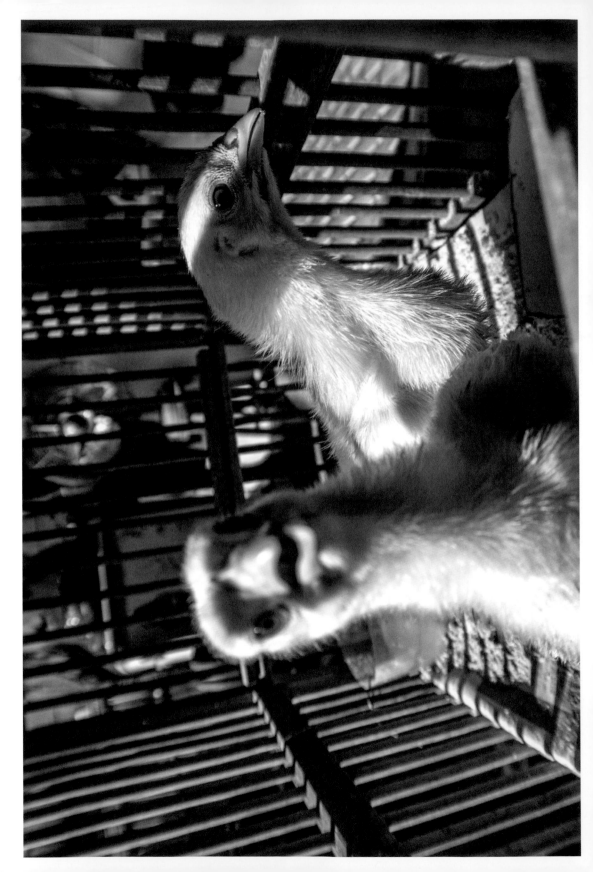

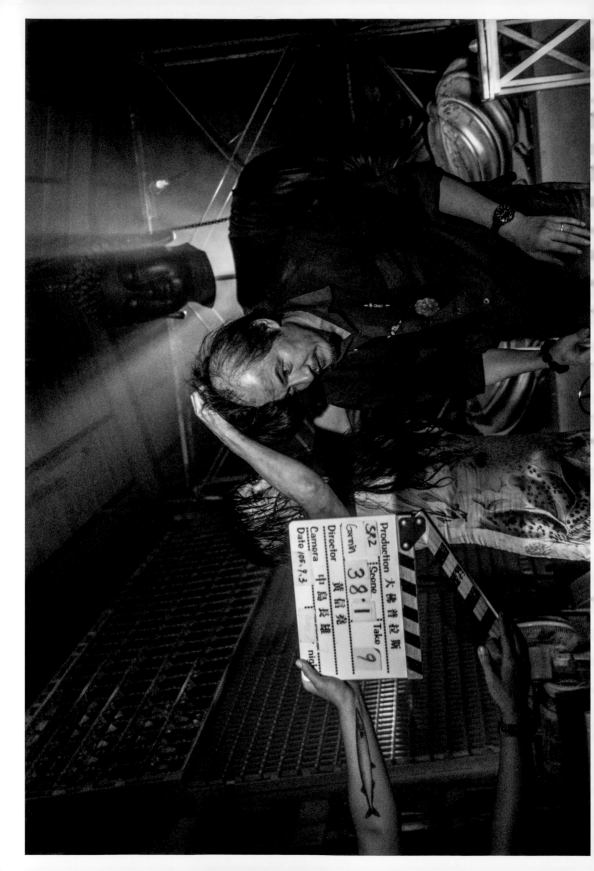

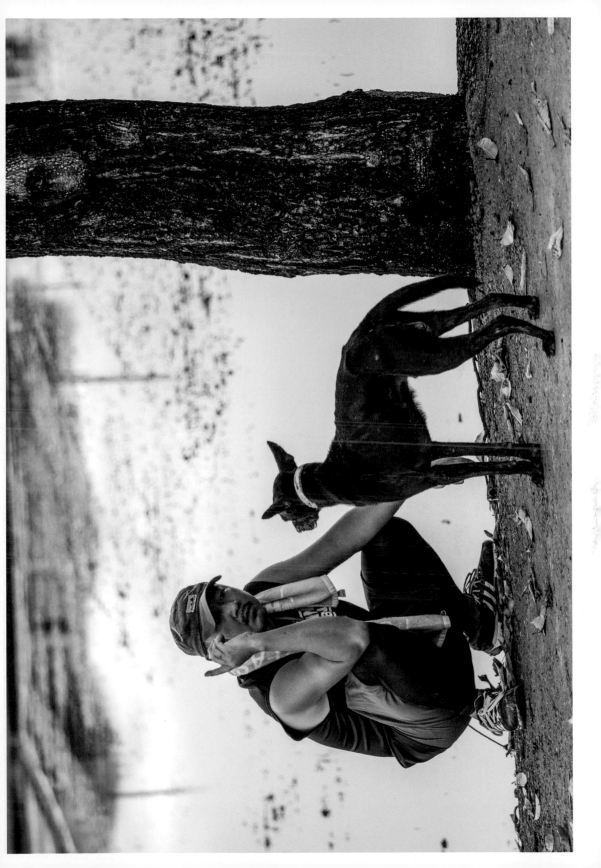

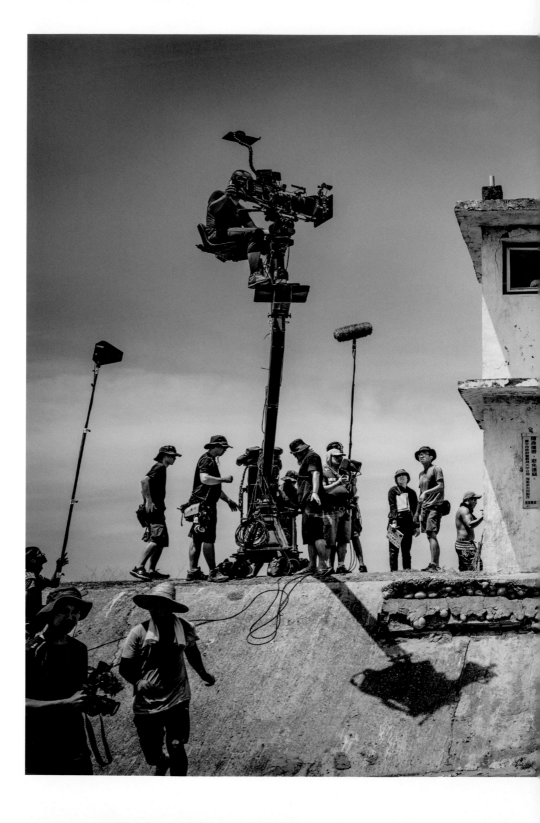

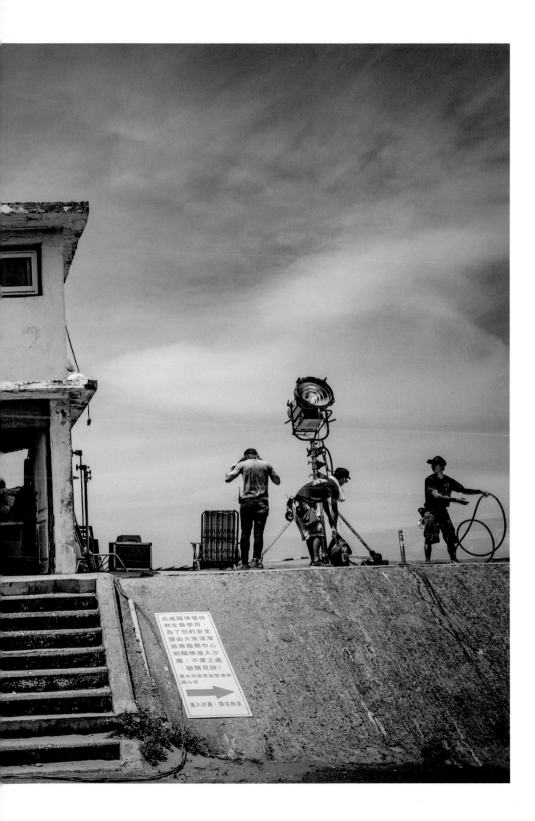

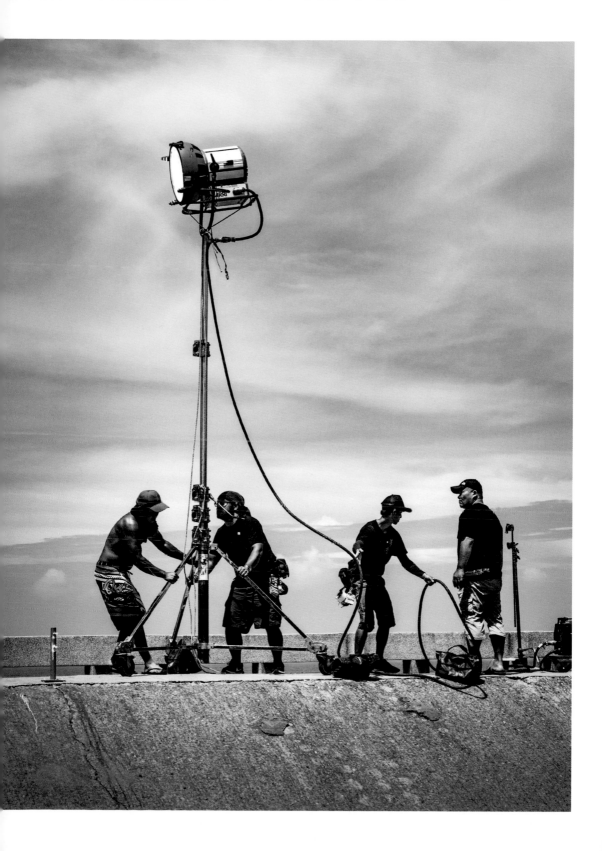

Origin 系列 012

大佛·有抑無

劉振祥的「大佛普拉斯」影像紀錄

作者 —— 劉振祥、黃信堯
主編 —— 劉振祥、古碧玲
責任企劃 —— 曾睦涵
封面暨版型設計 —— 徐翊嘉
封面字體提供 —— 甜蜜生活製作有限公司(大佛)、黃民安(有抑無)

製作總監 —— 蘇清霖
發行人 —— 趙政岷
出版者 —— 時報文化出版企業股份有限公司

　　　　　　10803 臺北市和平西路3段240號7樓
　　　　　　發行專線—(02)2306-6842
　　　　　　讀者服務專線—0800-231-705·(02)2304-7103
　　　　　　讀者服務傳真—(02)2304-6858
　　　　　　郵撥—19344724 時報文化出版公司
　　　　　　信箱—臺北郵政79~99信箱

時報悅讀網 —— http://www.readingtimes.com.tw
電子郵件信箱 —— newlife@readingtimes.com.tw
時報出版愛讀者粉絲團 —— http://www.facebook.com/readingtimes.2
法律顧問 —— 理律法律事務所　陳長文律師、李念祖律師
印刷 —— 詠豐印刷有限公司
初版一刷 —— ２０１７年１１月１７日
定價 —— 新臺幣 420 元

時報文化出版公司成立於一九七五年，
一九九九年股票上櫃公開發行，二○○八年脫離中時集團非屬旺中，
以「尊重智慧與創意的文化事業」為信念。

大佛有抑無：
劉振祥的「大佛普拉斯」影像紀錄 /
劉振祥, 黃信堯作.
-- 初版. -- 臺北市：時報文化,
2017.11

　面；　公分

　ISBN 978-957-13-7238-9(平裝)

　1.紀錄片 2.短片

　987.81　　　　　　　　106021658

ISBN 978-957-13-7238-9
Printed in Taiwan

獻給阿赫蒙

J.-M.

還有小波羅

A. P.

作者 **歐霍荷·珀蒂 Aurore Petit**

一九八一年生。法國新世代最受矚目的插畫家之一。畢業於插畫名校史特拉斯堡裝飾藝術學院，創作多部繪本，插畫作品亦活躍於報章雜誌。

珀蒂為了留住育兒第一年的感動而完成這部作品。她認為，當我們發現孩子長大的同時，也意識到這些片段即將過去，我們無法讓時間停止，但有本這樣的書，讓人更平靜的體會這個階段的點滴。

譯者 **尉遲秀**

一九六八年生於台北。曾任報社文化版記者、出版社文學線主編、輔大翻譯學研究所講師、政府駐外人員。現專事翻譯，兼任輔大法文系助理教授。翻譯的繪本有《我是卡蜜兒》、《平行森林》、《學校有一隻大狐狸》、《雅希葉的倒影》、《花布少年》等七十餘冊。

媽媽是房子
Une maman, c'est comme une maison

作者：歐霍荷·珀蒂 Aurore Petit／譯者：尉遲秀／封面設計、美術編排：翁秋燕／責任編輯：汪郁潔／國際版權：吳玲緯、楊靜／行銷：闕志勳、吳宇軒、余一霞／業務：李再星、李振東、陳美燕／總編輯：巫維珍／編輯總監：劉麗真／事業群總經理：謝至平／發行人：何飛鵬／出版：小麥田出版／台北市南港區昆陽街16號4樓／電話：886-2-25000888／傳真：886-2-2500-1951／發行：英屬蓋曼群島商家庭傳媒股份有限公司城邦分公司／台北市南港區昆陽街16號8樓／客服專線：02-25007718；25007719／24小時傳真專線：02-25001990；25001991／服務時間：週一至週五上午09:30-12:00；下午13:30-17:00／劃撥帳號：19863813 戶名：書虫股份有限公司／讀者服務信箱：service@readingclub.com.tw／城邦網址：http://www.cite.com.tw／香港發行所 城邦（香港）出版集團有限公司／香港九龍土瓜灣土瓜灣道86號順聯工業大廈6樓A室／電話：852-25086231 傳真：852-25789337／電子信箱：hkcite@biznetvigator.com／馬新發行所：城邦（馬新）出版集團 Cite (M) Sdn Bhd. 41, Jalan Radin Anum, Bandar Baru Sri Petaling, 57000 Kuala Lumpur, Malaysia.／電話：603-9056 3833／傳真：603-9057 6622／讀者服務信箱：services@cite.my／麥田部落格：http:// ryefield.pixnet.net／印刷：漾格科技股份有限公司／初版：2024年5月／初版五刷：2024年8月／售價：399元／ISBN：978-626-7281-73-4(精裝)／EISBN：9786267281703(EPUB)／版權所有·翻印必究／本書若有缺頁、破損、裝訂錯誤，請寄回更換。

Une Maman, C'est Comme Une Maison
© Éditions Les fourmis rouges, 2019
Published by arrangement through Hannele & Associates and The Grayhawk Agency
Traditional Chinese translation copyright © 2024 by Rye Field Publications, a division of Cite Publishing Ltd.
All Rights Reserved

媽媽是房子/歐霍荷.珀蒂(Aurore Petit)作；尉遲秀譯. -- 初版. -- 臺北市：小麥田出版：英屬蓋曼群島商家庭傳媒股份有限公司城邦分公司發行, 2024.05
面； 公分. -- (小麥田繪本館；)
譯自：Une maman, c'est comme une maison.
ISBN 978-626-7281-73-4(精裝)
1.CST: 母親 2.SHTB: 親情--3-6歲幼兒讀物
876.599
113000806

媽媽
是房子

**Une
maman
c'est
comme
une
maison**

歐霍荷・珀蒂
Aurore Petit

尉遲秀　譯

媽媽，是房子。

媽媽，是車子。

媽媽，是一個窩。

媽媽，是一座山的山峰。

媽媽，是一隻袋鼠。

媽媽，是一座小湧泉。

媽媽，是一個大貝殼。

媽媽，是夜裡的月亮。

媽媽，她很溫柔。

媽媽，是避難所。

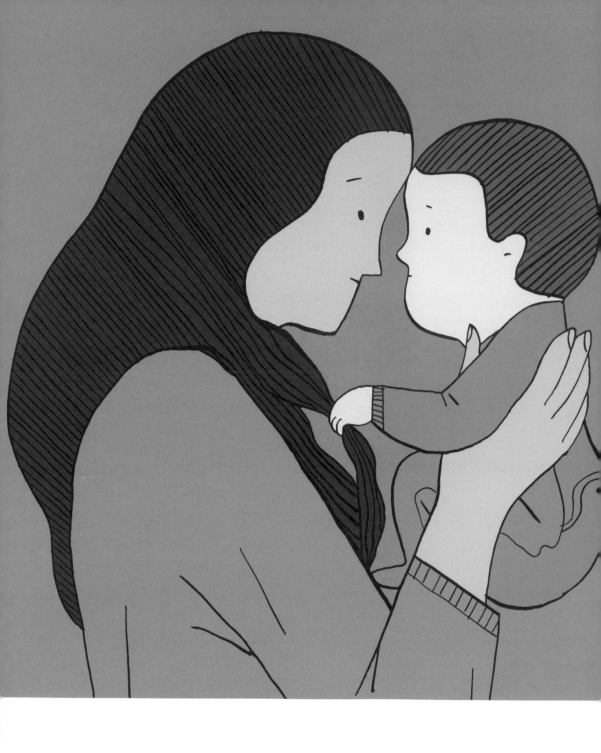

媽媽，是一面鏡子。

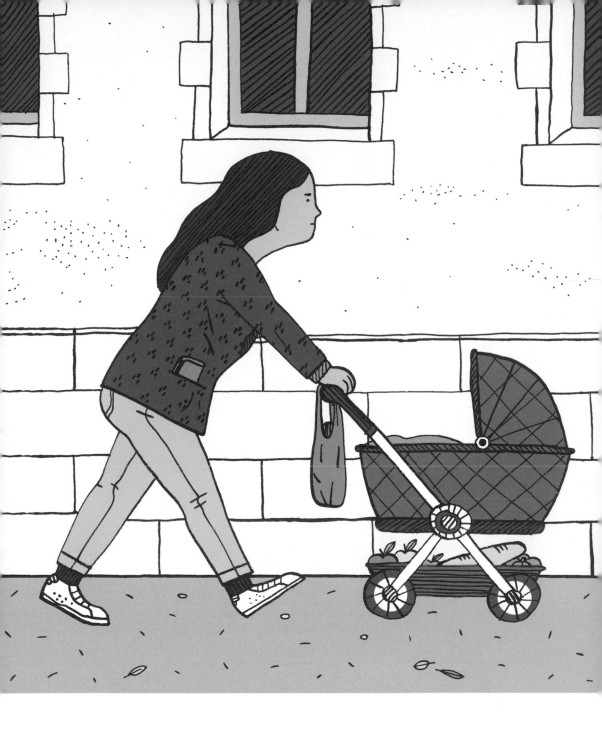

媽媽，是發動的引擎。

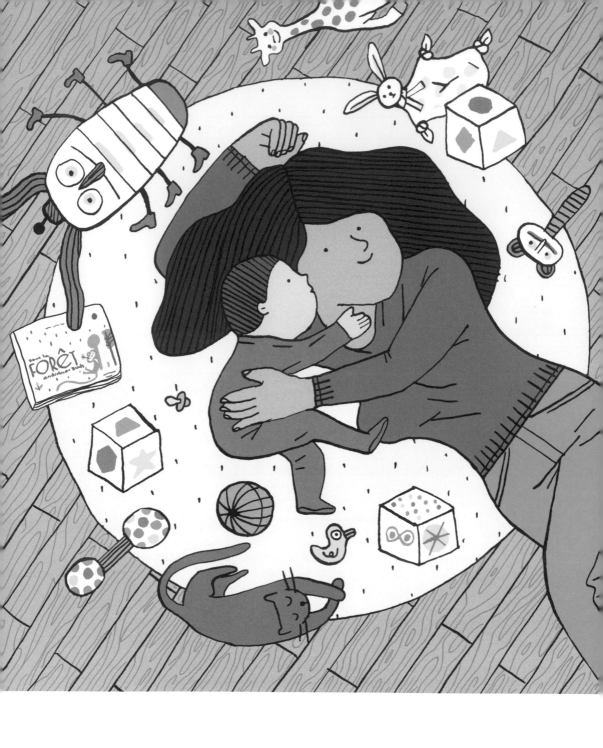

媽媽，是糖果。

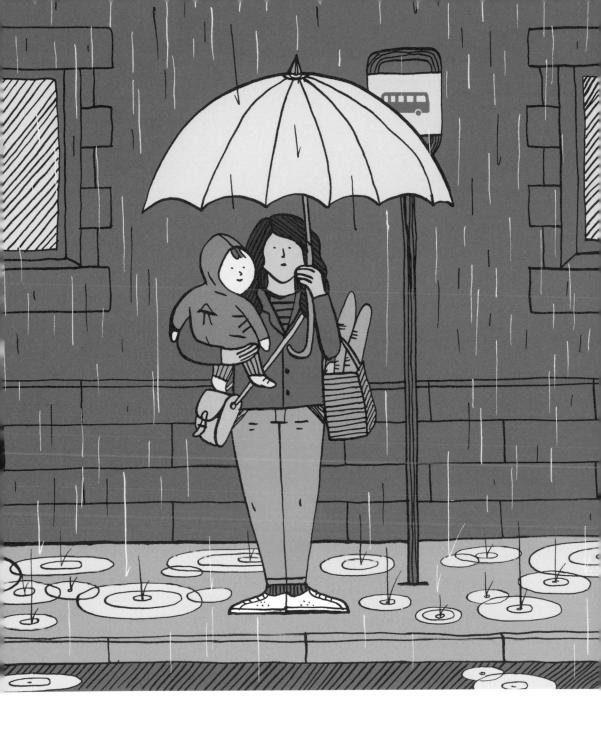

媽媽，她很方便。

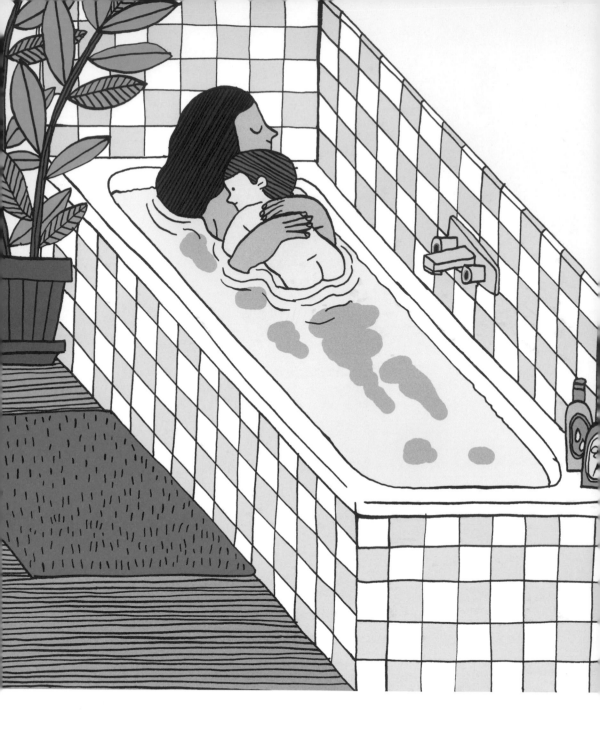

媽媽，是一座小島。

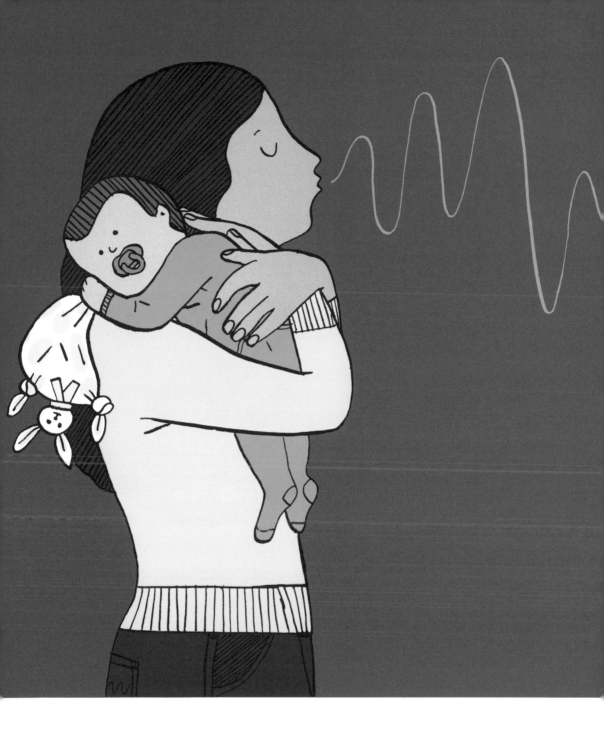

媽媽，是一段旋律。

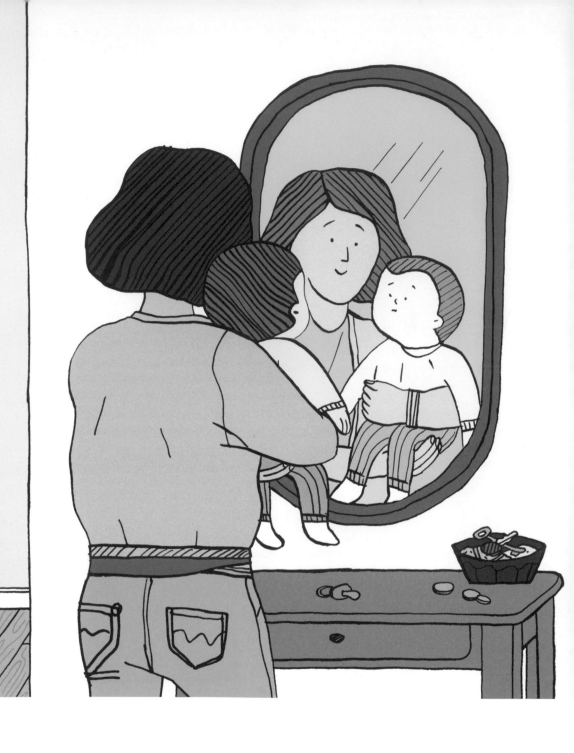

媽媽，會變來變去。

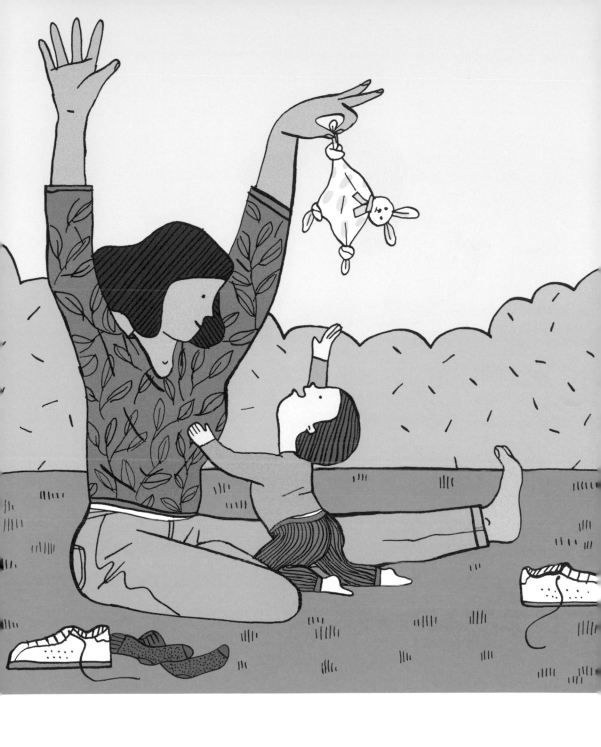

媽媽，是一棵樹。

媽媽，是一個劇場。

媽媽，是颱風。

媽媽，是醫生。

媽媽，是特效藥。

媽媽，是一片風景。

媽媽，是救生圈。

媽媽，是故事。

媽媽，她很嚴肅。

媽媽，是一道柵欄。

媽媽，是皇后。

媽媽，她不會一直很嚴肅。

媽媽，是大怪獸。

媽媽，是一扇窗戶。

媽媽，是大廚。

媽媽，是一幅畫。

媽媽，是一座城堡。

媽媽，是一條公路。

媽媽，是祕密基地。

媽媽，是一個瀑布。

媽媽，是一個獎勵。

媽媽

是房子。